MÉTHODES PHOTOGRAPHIQUES

PERFECTIONNÉES

PAPIER SEC — ALBUMINE

COLLODION SEC — COLLODION HUMIDE

PAR

**MM. A. CIVIALE, DE BRÉBISSON, BAILLIEU D'AVRINCOURT
DE NOSTITZ, E. BACOT, ADOLPHE MARTIN, NIEPCE DE SAINT-VICTOR, ETC.**

OPTIQUE PHOTOGRAPHIQUE ET STÉRÉOSCOPE

PAR

CHARLES-CHEVALIER

INGÉNIEUR-OPTICIEN

Membre de la Société d'Encouragement, de la Société des Ingénieurs civils,
de la Société libre des Beaux-Arts
(Lauréat, Médailles d'or, de platine et d'argent.)

INVENTEUR DE L'OBJECTIF DOUBLE A VERRES COMBINÉS, ETC.

NOTES DIVERSES

PAR ARTHUR CHEVALIER.

❦

PARIS

CHARLES-CHEVALIER, PALAIS-ROYAL, 158

DÉPOT CHEZ LES LIBRAIRES:

BAILLIÈRE, rue Hautefeuille, 19.
RORET, rue Hautefeuille, 12.
BACHELIER, 55, quai des Augustins.

BOSSANGE, quai Voltaire, 25.
Librairie des Sciences, rue de
Seine, 13.

SEPTEMBRE 1859

MÉTHODES
PHOTOGRAPHIQUES
PERFECTIONNÉES

PAPIER SEC — ALBUMINE
COLLODION SEC—COLLODION HUMIDE

PAR

**MM. A. CIVIALE, DE BRÉBISSON, BAILLIEU D'AVRINCOURT
DE NOSTITZ, E. BACOT, ADOLPHE MARTIN, NIEPCE DE SAINT-VICTOR, ETC.**

OPTIQUE PHOTOGRAPHIQUE ET STÉRÉOSCOPE

PAR

CHARLES-CHEVALIER

INGÉNIEUR-OPTICIEN

Membre de la Société d'Encouragement, de la Société des Ingénieurs civils,
de la Société libre des Beaux-Arts
(Lauréat, Médailles d'or, de platine et d'argent.)

INVENTEUR DE L'OBJECTIF DOUBLE A VERRES COMBINÉS, ETC.

NOTES DIVERSES

PAR ARTHUR CHEVALIER

PARIS

CHARLES-CHEVALIER, PALAIS-ROYAL, 158

DÉPOT CHEZ LES LIBRAIRES:

BAILLIÈRE, rue Hautefeuille, 19.
RORET, rue Hautefeuille, 12.
BACHELIER, 55, quai des Augustins.

BOSSANGE, quai Voltaire, 25.
Librairie des Sciences, rue de
Seine, 13.

SEPTEMBRE 1859

PRÉFACE

Nous publions ce livre en profitant de la générosité remarquable avec laquelle les vrais amateurs de la Photographie communiquent les moyens nouveaux produits de leurs travaux et de leur sagacité. (*En photographie, le moindre détail est souvent une découverte!*) En s'entr'aidant ainsi, ils reculent les limites de cet art admirable auquel ils doivent de si magnifiques épreuves, qui leur donnent la satisfaction de former de précieux albums, de précieux souvenirs, — *aussi utiles qu'agréables.*

M. A. Civiale a bien voulu nous donner un Mémoire complet et consciencieux, donnant la description des procédés qu'il emploie, de sa Chambre portative et d'un nouvel instrument.

— M. Baillieu d'Avrincourt nous a remis des Notes sur le collodion.

— M. de Brébisson, une Note très-intéressante sur le collodion sec.

— M. de Nostitz, une Méthode qu'il emploie avec le plus grand succès.

Nous y avons ajouté une Notice de M. Niepce de Saint-Victor, sur la coloration des épreuves, — un Extrait des Mémoires de M. Bacot et de M. Martin. Ces travaux, bien que déjà publiés, offrent toujours un très-vif intérêt.

D'autres renseignements encore complètent ce Recueil.

Je n'ai point l'intention, dans cette Préface, de donner une analyse de ce livre. J'aime mieux renvoyer le lecteur aux articles eux-mêmes et à la table des matières.

CHARLES-CHEVALIER.

OPTIQUE PHOTOGRAPHIQUE

PAR

CHARLES-CHEVALIER

PRINCIPES D'OPTIQUE

INDISPENSABLES

AUX PERSONNES QUI S'OCCUPENT DE PHOTOGRAPHIE

PAR CHARLES-CHEVALIER

1º Tous les instruments formés d'une ou de plusieurs lentilles convexes, donnent, en un point que l'on nomme foyer, une image des objets éclairés sur lesquels on les dirige.

2º Toutes les fois qu'on pourra placer au foyer d'un de ces instruments une plaque revêtue de sa couche impressionnable, on obtiendra une copie des objets ; mais cette copie ou plutôt cette image sera plus ou moins nette, plus ou moins lumineuse, suivant la perfection des lentilles et leur position relativement aux objets.

3º Toute image produite par une lentille convexe est renversée.

4º La grandeur de l'image est à celle de l'objet comme la distance de l'image à la lentille est à celle de cette dernière à l'objet.

5° Bien que nous n'ayons à nous occuper ici que des rayons divergents, néanmoins, pour faire bien comprendre ce qu'on doit entendre par foyer, il est indispensable de dire quelques mots des modifications que les lentilles font subir aux rayons parallèles (1).

6° Lorsque des rayons parallèles tombent sur une lentille convexe, ceux qui la traversent en passant par son axe ne subissent aucune modification et sortent du verre en suivant leur direction primitive; mais tous les autres sont déviés et viennent s'entre-croiser derrière la lentille, en un certain point de l'axe, point que l'on nomme foyer.

Exemple : Le rayon R'C (fig. 1), qui passe par le

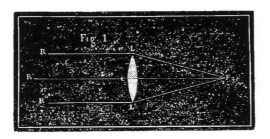

centre de la lentille LL', continue directement son chemin, mais les rayons RL, R''L' sont réfractés et s'entre-croisent en un point F, situé sur le prolongement de l'axe R'F. Le point F porte le nom de *foyer principal* ou *foyer des rayons parallèles* (2).

(1) **A** la rigueur, il n'existe pas de rayons parallèles; les rayons solaires sont eux-mêmes des rayons divergents; mais, eu égard à la distance qui nous sépare de cet astre, on est convenu de les considérer comme parallèles.

(2) Ce foyer varie pour une même lentille bi-convexe dont

7° Voyons maintenant ce qui arrivera lorsque les rayons seront divergents. Les rayons RL, RL' (figure 2)

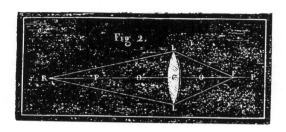

divergeant du point R, rencontrent la surface de la lentille LL', dont le *foyer principal* est en O ; réfractés par le verre, ils convergent vers le point F, où ils s'entrecroisent en formant une image du point R.

8° Si l'on rapproche de la lentille le point rayonnant R, le foyer F s'éloignera, et réciproquement, mais ces déplacements s'effectuent suivant certaines règles.

9° Supposons que le point R soit transporté en P placé deux fois aussi loin de C que O', le foyer F se portera en P', à une distance CP' égale à CP. Mais si R se trouvait en O', les rayons réfractés deviendraient parallèles, et il ne se formerait pas d'image ; enfin, si R était placé entre O' et C, les rayons divergeraient après la réfraction. On peut considérer indifféremment comme foyer le point F ou le point R ; or, si le point rayonnant est en F, son image se formera en R comme elle se forme en F lorsqu'il est en R ; c'est à cette coïncidence que l'on donne le nom de *foyers conjugués*.

les deux courbures sont différentes, suivant que les rayons frappent l'une ou l'autre surface; il en est de même lorsque la lentille est plano-convexe.

10° Il est important de se familiariser avec cette théorie fort simple, car elle est la clef des effets produits par les instruments d'optique, et nous verrons plus tard qu'elle nous fournira les moyens de varier leurs applications ; mais on comprend déjà que plus nous rapprocherons l'objet de O ou de O', suivant le côté de la lentille exposé à la lumière, plus les rayons réfractés tendront à devenir parallèles, et, par conséquent, plus le foyer sera éloigné du verre ; mais poursuivons la théorie de la formation des images.

11° Nous avons dit que les lentilles produisent des images des objets sur lesquels on les dirige ; comment s'opère ce curieux phénomène. On sait qu'en perçant un petit trou dans le volet d'une fenêtre, et en laissant pénétrer des rayons lumineux par cette ouverture, dans une chambre bien obscure, on aperçoit, sur le mur opposé à la croisée ou sur un écran, l'image renversée des objets extérieurs. On n'ignore pas non plus que la netteté de cette image est relative au diamètre de l'ouverture, c'est-à-dire que plus l'ouverture est large, moins l'image est distincte, tandis qu'elle devient de plus en plus nette à mesure que le trou devient plus étroit. Cette expérience, facile à répéter, appartient à Porta, et fut l'origine première de la chambre noire ; mais, en exposant ce phénomène, Porta n'en donnait pas l'explication, et, comme c'est le point de départ de tous les instruments d'optique, je m'y arrêterai un moment.

12° La lumière se meut en ligne droite, à moins qu'elle ne soit déviée de sa route par des circonstances particulières. Tout rayon lumineux parti d'un corps marchera donc directement, à moins qu'il ne rencontre un obstacle qui l'intercepte. Or, de tous les points des

objets lumineux par eux-mêmes ou éclairés s'élancent des rayons qui se portent, en divergeant, dans toutes les directions. Si les faisceaux formés par la réunion de ces rayons rencontrent un corps opaque et poli, ils sont réfléchis dans une direction opposée à celle qu'ils suivaient d'abord ; mais si, en un point quelconque de l'obstacle, il existe une petite ouverture, les rayons qui tombent en ce point poursuivent leur route, jusqu'à ce qu'un nouvel obstacle s'oppose à leur passage.

13° Supposons qu'un homme soit placé à une certaine distance de l'ouverture, et que, du côté opposé, l'on présente un écran, l'image de l'homme viendra s'y peindre, mais dans une situation renversée, et cela se conçoit sans peine, car en admettant, pour simplifier, que l'ouverture du volet soit située sur une ligne qui vienne aboutir au milieu du corps de l'homme, il est clair que les rayons lumineux partis des pieds se dirigeront de bas en haut pour se glisser par l'ouverture, et, suivant toujours la même direction, iront faire leur impression à la partie supérieure de l'écran, tandis que les rayons de la tête s'élanceront de haut en bas, et, après s'être entre-croisés avec ceux de l'extrémité opposée, peindront l'image des différentes parties de la tête, à la partie inférieure de l'écran, et ainsi de suite pour toutes les parties intermédiaires du corps. Les rayons partant de droite et de gauche suivront une marche analogue.

14° Lorsqu'on agrandit l'ouverture, elle donne passage à un plus grand nombre de rayons, et, par suite, les images de plusieurs points de l'objet, ne se formant pas toutes au même foyer, ne se dessinent plus nettement. Si l'homme fait quelques pas vers l'ouverture, il

sous-tendra un plus grand angle, et, conséquemment, les rayons seront plus obliques, se rapprocheront davantage de la verticale : donc, l'image sera plus grande; au contraire, lorsqu'il s'éloigne, l'angle est plus petit ainsi que l'image.

15° Suivons l'expérience de Porta, et plaçons une lentille convexe à l'ouverture du volet ; nous aurons la chambre obscure que tout le monde connaît aujourd'hui, Soit LL (figure 3), une lentille bi-convexe, et MN, un

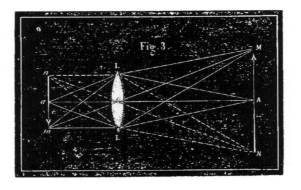

objet éclairé dont tous les points envoient des rayons divergents qui s'entre-croisent en tous sens; prenons, pour simplifier, trois rayons partant du centre, trois du sommet, et trois, enfin, de la partie inférieure, ces rayons viendront frapper la lentille qui les réfractera vers les points n, a, m, où se montrera l'image n, m, de l'objet NM. Cette figure explique parfaitement l'inversion de l'image ; on y reconnaît aussi fort bien la relation qui existe entre la distance de l'objet et la grandeur de l'image. En effet, m, n, est à MN, comme la distance c, a, est à la distance c A.

16° Cette dernière règle nous indique le procédé à suivre pour obtenir, à volonté, des images d'une grandeur déterminée ; ainsi, supposons que c A soit égal à c a, l'image m, n sera égale à l'objet MN ; si c A égale deux fois c a, m n sera de moitié moins grand que M N; si, au contraire, c a égale deux fois c A, m n sera le double de MN. Il est facile de vérifier ces proportions au moyen d'une règle graduée que l'on place devant la lentille, à différentes distances.

Nous avons donc établi une proportion très-importante, en ce qu'elle permet de déterminer à l'avance les grandeurs relatives de l'image et de l'objet; tout le monde pourra désormais utiliser ces connaissances pour étendre les applications des instruments au moyen desquels on peut obtenir des images photographiques.

17° Il est encore un point très-important sur lequel j'appellerai l'attention ; je veux parler des moyens auxquels on a recours pour rendre les images plus lumineuses.

Quand on opère avec deux lentilles de même foyer, on peut rendre les images de l'une beaucoup plus brillantes que celles de l'autre, en augmentant le diamètre d'un des verres. Si, par exemple, une des lentilles a $0^m 10$ carrés de surface, tandis que l'autre n'en a que $0^m 05$, la première recevra et transmettra quatre fois autant de rayons lumineux que la seconde, et il est évident que l'image sera quatre fois plus lumineuse (1). *Exemple :*

(1) Supposons, pour rendre l'exemple plus frappant, que les deux verres soient carrés.

Le cône lumineux LAL (figure 4) sera entièrement in-

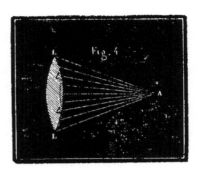

tercepté par la lentille LL, tandis que la lentille *ll* n'en
recevra qu'une partie. Il faut se garder de confondre la
clarté avec la netteté, ce sont deux choses totalement
différentes, et l'on n'obtient ordinairement l'une qu'aux
dépens de l'autre. Nous en trouvons un exemple frap-
pant dans l'effet produit par les diaphragmes. On sait
qu'il est nécessaire, dans certains cas, de rétrécir le
faisceau de lumière qui tombe sur une lentille; l'objec-
tif employé d'abord par M. Daguerre avait 0^m 081 de
diamètre et un diaphragme de 0^m 027 d'ouverture.

18° Jusqu'ici, nous avons opéré avec des lentilles
simples; mais ces verres ne pourraient suffire aux be-
soins de la science; les aberrations sphériques et chro-
matiques les rendent tout à fait impropres à produire les
effets qu'on exige des instruments d'optique. J'expli-
querai d'abord ce qu'on entend par aberration de sphé-
ricité.

19° J'ai constamment supposé que les rayons réfrac-
tés par des lentilles simples avaient leurs foyers situés
dans un même plan; mais, en admettant que la réfraction

s'effectue également dans tous les points de la len-
tille, il est évident que les rayons les plus obliques,
après avoir été réfractés, ne pourront s'entre-croiser et
former leur foyer dans le même plan que les rayons
voisins de l'axe ; il est encore certain que ces derniers
subiront une réfraction moins forte, et que, par consé-
quent, ils convergeront plus tard et formeront leur
image plus loin ; donc, tous les foyers ne se trouvant
pas dans le même plan, l'image ne sera distincte qu'en
certains points.

20° Soit la lentille plano-convexe LL (figure 5) et

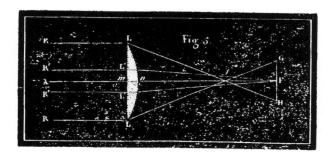

les rayons RR, R'R' émanés du soleil et tombant paral-
lèlement à A F, sur la surface plane du verre ; R'L', R'L'
voisins de l'axe AF, subiront une réfraction moins forte
que RL, RL, et viendront s'entre-croiser en un foyer F,
tandis que RL, RL auront leur foyer en f. Comment
avoir une image parfaite avec cette différence de foyers?
Prolongeons Lf, Lf, jusqu'en G et en H, point où les
rayons rencontreraient le plan GH du foyer F, et l'i-
mage du soleil nous paraîtra entourée d'une zone à la-
quelle on donne le nom de *Halo*, et qui est d'autant
moins brillante qu'elle s'éloigne davantage du centre F.

Le même raisonnement est applicable à tous les rayons intermédiaires à RL et à R'L', et leurs différents foyers se trouveront entre f et F.

21° Veut-on vérifier l'exactitude de ces règles? rien n'est plus facile. Couvrons la surface plane de la lentille d'un diaphragme dont l'ouverture centrale ne donne passage qu'aux rayons les plus voisins de l'axe, et nous verrons l'image nette du soleil en F. Si nous substituons à ce diaphragme un petit disque qui intercepte les rayons du centre, nous aurons également une image du soleil formée par les rayons RL, RL, mais située en f. Ces deux expériences viennent encore à l'appui de ce que j'ai dit plus haut, car, dans les deux cas, l'image est rendue p'us nette, mais moins lumineuse. On a donné le nom d'aberration longitudinale à la distance f F, et celui d'aberration latérale à l'écartement G H.

22° Pour comprendre ce qu'on entend par aberration chromatique, il faut se rappeler que la lumière est décomposable, en d'autres termes, qu'elle résulte de l'assemblage, du mélange d'un certain nombre de couleurs que l'on considère comme les éléments de la lumière blanche, parce qu'on n'a pas encore pu les décomposer. Ces couleurs primitives sont au nombre de sept, classées dans l'ordre suivant : rouge, orangé, jaune, vert, bleu, indigo, violet (1). On obtient ces couleurs en décomposant la lumière au moyen d'un prisme, et l'image colorée que l'on produit porte le nom de *spectre solaire*.

(1) Plusieurs physiciens, et particulièrement M. Brewster, n'admettent que trois couleurs élémentaires : le rouge, le jaune et le bleu.

Puisque les prismes décomposent la lumière blanche,
une lentille, qui n'est autre chose qu'une réunion de
prismes, doit également décomposer les rayons lumi-
neux qui la traversent, et, par suite, produire des ima-
ges colorées des objets d'où partent ces rayons ; aussi,
lorsqu'on regarde à travers une lunette non achromati-
que, voit-on les objets bordés par des couleurs irisées.

23° Toutes les couleurs qui forment un rayon de lu-
mière blanche ne sont pas réfractées également par les
lentilles, et, conséquemment, ne peuvent concourir au
même foyer pour recomposer le rayon blanc, et non-
seulement nous trouvons dans ce phénomène l'explica-
tion de l'irisation de l'image, mais encore celle du
défaut de netteté qu'elle présente. Un exemple fera
parfaitement comprendre ce qui précède.

24° Soit LL (figure 6), une lentille bi-convexe, et

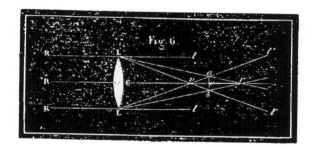

RL, RL, des rayons de lumière blanche, parallèles,
composés de sept rayons colorés ayant chacun un in-
dice de réfraction différent, et ne pouvant donc être
réfractés vers un seul et même point : les rayons rouges
seront réfractés en r, les rayons violets en v ; la distance
v r constitue l'aberration chromatique, et le cercle, dont

le diamètre est *a b*, placé au point de la réfraction
moyenne, porte le nom de *cercle de moindre aberration*.
Si l'on réfracte les rayons solaires au moyen de la len-
tille et qu'on reçoive l'image sur un écran placé entre *c*
et *o*, de manière à couper le cône L *a b* L, le cercle
lumineux formé sur le papier, sera limité par un bord
rouge, parce qu'il sera produit par une section du cône
L *a b* L dont les rayons extérieurs L *a* L *b* sont rouges ;
si l'on porte l'écran au delà de *o*, le cercle lumineux
sera bordé de violet, parce qu'il sera une section du
cône *l' a b l'*, dont les rayons extérieurs sont violets.
Pour éviter l'influence de l'aberration de sphéricité et
rendre le phénomène de la coloration plus évident,
on applique un disque opaque sur la partie centrale
de la lentille, de manière à ne laisser passer les rayons
que par le bord du verre. On voit donc qu'avec la len-
tille convexe simple nous aurons une image violette du
soleil en *v*, rouge en *r*, et, enfin, des images de toutes
les couleurs du spectre, dans l'espace intermédiaire,
par conséquent, l'image générale sera non-seulement
confuse, mais revêtue de couleurs irisées.

Je ne m'occuperai pas ici des moyens qu'on a mis en
usage pour combattre les aberrations sphérique et chro-
matique ; on en trouvera la description dans les ou-
vrages spéciaux et dans mon *Traité du Microscope*.

———

Nous pouvons actuellement comprendre les effets
produits par tous les instruments dioptriques, mais,
avant de passer aux applications de ces préceptes, je
donnerai encore quelques indications sur les actions

chimiques et calorifiques du spectre solaire, ainsi que les moyens de trouver le foyer d'une lentille et de produire des images d'une grandeur déterminée. Ces renseignements pourront offrir de l'intérêt aux photographes, et leur éviteront parfois de longs et fastidieux tâtonnements.

—La température n'est point égale dans tous les points du spectre solaire, ainsi qu'il est facile de s'en assurer en promenant la boule d'un thermomètre dans les bandes de différentes couleurs. Le réservoir du thermomètre doit être très-petit et cylindrique, antrement on n'obtiendrait que des indications inexactes. Supposons, en effet, que le spectre soit divisé en bandes égales, parallèles entre elles, et que la température soit uniforme dans chaque bande et inégale dans les différentes bandes; si le réservoir du thermomètre dont on fait usage a un diamètre plus grand que la largeur d'une de ces divisions, l'instrument ne pourra donner que la température moyenne des bandes devant lesquelles on le présentera successivement, puisqu'il indiquera en même temps la température des deux bandes devant lesquelles il sera exposé. Il faut donc, à l'exemple de sir Humphry Davy, se servir d'un thermomètre dont le réservoir ait un diamètre un peu moindre que la largeur de la plus petite division colorée (1).

(1) Comme il est presque impossible de limiter exactement les différentes couleurs du spectre à moins d'avoir recours aux raies de Frauenhofer, on devra placer le réservoir du thermomètre au milieu des bandes colorées. Lorsqu'on veut faire ces expériences avec une grande exactitude, on se sert de la pile thermo-électrique de Melloni.

Il résulte des expériences faites par Herschel, avec un thermomètre à air dont le réservoir n'avait pas plus de 0m 002 de diamètre, que la température va en augmentant, depuis l'extrémité violette du spectre jusqu'à son extrémité rouge.

Le célèbre physicien reconnut en même temps que le thermomètre continuait à monter lorsqu'on le plaçait au delà du rouge, et il en conclut qu'il existait dans la lumière solaire des rayons invisibles caloriques et moins réfrangibles que les rayons rouges. Ajoutons, pour éviter les erreurs, que le point maximum de chaleur du spectre varie avec la substance dont est formé le prisme, ainsi que l'a démontré M. Seebeck.

— L'action chimique des diverses couleurs du spectre solaire est d'un bien plus grand intérêt encore pour le photographe, puisqu'elle lui fournit les moyens d'expliquer la rapidité ou la lenteur avec laquelle se reproduisent quelques objets ou certaines parties d'un même objet.

Scheele fut, si je ne me trompe, le premier à reconnaître que le chlorure d'argent noircissait davantage sous l'influence des rayons violets; puis Ritter découvrit que cette substance devenait encore plus noire au delà de l'extrémité violette du spectre, et que la teinte était d'autant plus faible qu'on se rapprochait de l'extrémité rouge.

On comprendra maintenant pourquoi le violet et le bleu impressionnent si rapidement les couches sensibles, tandis que le rouge agit avec lenteur sur les mêmes substances.

Il ne sera peut-être pas inutile de rappeler ici cer-

tains résultats relatifs à la production des images colo-
rées, et que M. Seebeck fut le premier à signaler.

Si l'on projette un spectre solaire sur une couche de
chlorure d'argent, celle-ci prendra une teinte blanche
dans le point occupé par les rayons les plus refrangi-
bles. Les espaces *vert*, *bleu* et *violet* viendront avec les
mêmes teintes; le violet sera très-étendu et l'image
photogénée se prolongera bien au delà de l'extrémité
du spectre. L'orangé donne au chlorure une teinte
rouge brique, puis verte et enfin bleu foncé. Le rouge
est presque sans action, mais il existe au delà un espace
désigné sous le nom de *gris lavande*, qui agit très-éner-
giquement.

Une feuille de papier, préparée au chlorure d'argent
et exposée à la lumière diffuse avant d'être présentée
au spectre solaire, est impressionnée par tous les rayons
colorés.

L'action des corps diaphanes sur les rayons chimi-
ques est fort remarquable et mérite d'être mentionnée.

Le verre blanc, le sel gemme, les verres bleus et vio-
lets offrent le maximum de perméabilité, tandis que le
verre vert, le mica vert, le béryl jaune, la tourmaline
brune et verte, le verre rouge, le verre jaune retardent
ou annihilent complétement l'action chimique. Il suffit
de placer une lame de verre ou de mica vert foncé de-
vant le chlorure d'argent, pour empêcher l'action de la
lumière.

— Bien des cas peuvent se présenter où il est néces-
saire de pouvoir calculer la longueur focale d'une len-
tille ou d'un objectif, soit que l'on veuille disposer la
chambre noire pour des applications particulières,

2

soit que l'on ait à déterminer la longueur que doit avoir le tiroir de l'instrument ou la distance à laquelle il fàut placer l'objet pour obtenir une image d'une grandeur donnée. Les règles suivantes, dont l'application n'exige que des calculs fort simples, fourniront aux photographes la solution des problèmes qui pourraient les arrêter dans le cours de leur pratique.

A. — LENTILLES PLANO-CONVEXES.

1º *Trouver le foyer principal* (1).

Si le côté convexe est exposé aux rayons, le foyer se trouvera à deux fois la distance du rayon de courbure, moins les deux tiers de l'épaisseur de la lentille.

2º Si c'est le côté plan qui regarde l'objet, le foyer sera éloigné de la surface du verre de deux fois la longueur du rayon.

3º *Trouver le foyer pour des rayons divergents*. Divisez le produit doublé de la distance du point rayonnant par e rayon, par la différence entre cette distance et deux fois le rayon.

4º *Trouver le foyer pour des rayons convergents*. La règle est la même que pour les rayons divergents; mais, au lieu de diviser par la différence, divisez par la somme de la distance du point rayonnant et du rayon multiplié par deux.

Afin de faire mieux comprendre ces opérations, nous les ferons suivre de quelques exemples. Les nos 1 et 2 n'ont pas besoin de démonstration. Passons de suite au nº 3.

(1) Foyer des rayons parallèles.

Exemple n⁰ 3.

Distance du point

rayonnant ——— D ——— = 40

Rayon (1) ——————— R ——— = 8

$$40 \times 8 = 320$$

$$320 \times 2 = 640 \qquad \frac{640}{24} = 26 + \frac{2}{3}$$

$$40 - 8 \times 2 = 24$$

$$26 + \frac{2}{3} = \text{longueur focale.}$$

Exemple n⁰ 4.

$$D = 30$$

$$R = 8$$

$$30 \times 8 = 240$$

$$240 \times 2 = 480 \qquad \frac{480}{46} = 1 + \frac{10}{23}$$

$$30 + 8 \times 2 = 46$$

$$1 + \frac{10}{23} = \text{longueur focale.}$$

B. — LENTILLE BI-CONVEXE A COURBURES ÉGALES.

Pour l'usage ordinaire, on peut, sans inconvénient, négliger l'épaisseur de la lentille.

1° *Trouver le foyer pour les rayons parallèles.*

Le foyer sera situé à une distance de la lentille égale au rayon.

2° *Trouver le foyer des rayons divergents.*

Multipliez la distance de l'objet au verre par le rayon de courbure ; divisez le produit par la différence entre cette même distance et le rayon.

(1) Nous désignerons désormais par D la distance, et par R le rayon.

3° *Trouver le foyer des rayons convergents.*

Multipliez la distance de l'objet par le rayon de cour-
bure ; divisez le produit par la somme de la distance et
du rayon.

EXEMPLES.

Exemple n° 2.

$$D = 40$$
$$R = 15$$

$$40 \times 15 = 600 \qquad \frac{600}{25} = 24$$
$$40 - 15 = 25$$
$$24 = \text{longueur focale.}$$

Exemple n° 3.

$$D = 30$$
$$R = 15$$

$$30 = 15 + 450 \qquad \frac{450}{45} = 10$$
$$30 = 15 \times \qquad 45$$
$$10 = \text{longueur focale.}$$

C. — LENTILLES BI-CONVEXES A COURBURES INÉGALES.

1° *Trouver le foyer des rayons parallèles.*

Divisez le produit doublé des deux rayons l'un par
l'autre, par la somme de ces rayons.

2° *Trouver le foyer des rayons divergents.*

Multipliez le produit doublé des rayons l'un par
l'autre, par la distance de l'objet, vous aurez ainsi
le *dividende*. Prenez ensuite la différence entre le
produit de la somme des rayons par la distance, et deux
fois le produit des rayons multipliés l'un par l'autre, ce

qui formera le *diviseur*. Le quotient sera la quantité cherchée.

3º *Trouver le foyer des rayons convergents.*

Suivez la même marche que pour les rayons divergents; mais, au lieu de prendre la différence des quantités énoncées dans le diviseur, prenez leur somme.

<div align="center">EXEMPLES.</div>

Exemple nᵛ 1 (1).

$$+ \quad R = 50$$
$$- \quad R = 30$$
$$50 \times 30 = 1500$$
$$1500 \times 2 = 3000 \qquad \frac{3000}{80} = 375$$
$$50 + 30 = 80$$
$$375 = \text{distance focale.}$$

Exemple nᵛ 2.

$$+ R = 50$$
$$- R = 30$$
$$D = 300$$
$$50 \times 30 = 1500$$
$$1500 \times 2 = 3000$$
$$3000 \times 300 = 900000$$
$$900000 = \text{dividende.}$$
$$50 + 30 = 80$$
$$80 \times 300 = 24000$$
$$1500 \times 2 = 3000$$
$$24000 - 3000 = 21000$$
$$21000 = \text{diviseur.}$$
$$\frac{900000}{21000} = 42,8$$
$$42,8 = \text{distance focale.}$$

(1) Nous désignerons le rayon le plus long par + R et le plus court par — R.

Les photographes ont souvent occasion de reproduire des gravures, des statues, des médaillons, etc., etc, sous des proportions déterminées. Afin de trouver la position relative de l'objet et de la glace dépolie, ils sont obligés de tâtonner longtemps, et parfois sans obtenir un bon résultat; cela n'a rien qui doive surprendre, car, d'une part, si le foyer de leur objectif ne leur est pas connu, et, de l'autre, si le tirage de la chambre noire est trop court ou trop long, il leur sera fort souvent impossible d'atteindre le but qu'ils se proposent. En lisant les renseignements qui précèdent, ils auront appris à trouver le foyer de leurs lentilles, mais il faut encore qu'ils sachent déterminer théoriquement la distance à laquelle un objet doit être placé pour donner une image d'une grandeur déterminée.

Les règles que je vais exposer dans les paragraphes suivants leur en fourniront les moyens.

Trouver, pour une lentille bi-convexe à courbures égales, la distance à laquelle un objet doit être placé pour que son image ait une grandeur déterminée.

Désignons la grandeur de l'objet par O, celle de l'image par I et le rayon par R.

Additionnez la grandeur de l'objet et celle de son image; multipliez la somme par le rayon de courbure et divisez le produit par la grandeur de l'image.

Supposons que O étant égal à 40, on veuille avoir une image égale à 10, le rayon de courbure de la lentille étant égal à 10.

$$O = 40$$
$$I = 10$$
$$R = 10$$

$$40 + 10 = 50 \quad \frac{500}{10} = 50$$
$$50 \times 10 = 500$$
$$50 = D.$$

Veut-on que l'image soit de même grandeur que l'objet? on procédera de la manière suivante :

$$O = 10$$
$$I = 10$$
$$R = 40$$
$$10 + 10 = 20 \quad \frac{800}{10} = 80$$
$$20 \times 40 = 800$$
$$80 = D$$

On voit que la distance est égale à R \times 2; il suffit donc de doubler le rayon pour avoir aussitôt la distance.

Si l'on cherchait à produire une image plus grande que l'objet, il faudrait encore calculer de la même manière :

$$O = 5$$
$$I = 20$$
$$R = 40$$
$$5 + 20 = 25 \quad \frac{1000}{20} = 50$$
$$25 \times 40 = 1000$$
$$50 = D$$

Si la lentille, au lieu d'être bi-convexe, est plano-convexe, on procédera de la même manière; mais la distance de l'objet sera toujours le double de celle que donnerait une lentille de même rayon.

Dans le cas où la distance de l'objet et la grandeur de l'image seraient connues, on trouverait le rayon de la lentille par l'opération suivante :

Multipliez la distance de l'objet par l'image et divisez le produit par la somme de l'objet et de l'image.

$$
\begin{array}{rcl}
O &=& 100 \\
I &=& 10 \\
D &=& 330 \\
330 \times 10 &=& 3300 \\
10 + 100 &=& 110 \\
30 &=& R
\end{array}
\qquad \frac{3300}{110} = 30
$$

On a dû remarquer que la grandeur relative de l'objet et de l'image est déterminée par le rapport de leur distance à la lentille, en d'autres termes, que l'objet étant plus loin de la lentille que l'image, celle-ci sera plus petite que l'objet, tandis qu'elle sera de même grandeur quand les distances seront égales, et plus grande si elle se trouve plus près de la lentille que l'objet.

Eh bien ! dans le premier cas, c'est-à-dire quand l'objet est plus loin de la lentille que l'image, on obtient l'effet de *la chambre obscure ;* à égalité de distance, c'est encore *la chambre obscure ;* mais lorsque l'objet se rapproche et que son image est plus grande, *c'est le mégascope*, et enfin *le microscope solaire*, quand l'objet est tellement rapproché du verre que l'image se trouve considérablement amplifiée.

DU STÉRÉOSCOPE

PAR

CHARLES CHEVALIER

DU STÉRÉOSCOPE [1]

PAR

CHARLES-CHEVALIER

———

Si la photographie n'avait pas existé, le stéréoscope aurait-il eu le prodigieux succès qui ne fait que s'accroître chaque jour? Nous croyons ne pas trop nous avancer en répondant par la négative. — Tant que le merveilleux instrument inventé par M. Wheatstone fut employé à faire voir en relief des figures géométriques, il était facile de les dessiner d'après les règles indiquées par l'inventeur; mais aussitôt que l'on voulut faire rentrer dans le domaine du stéréoscope les reproductions des paysages et surtout des êtres animés, la main de l'homme devint impuissante.

Comment, en effet, serait-il possible à l'artiste le plus habile, le plus patient, de reproduire un portrait ou un paysage sous deux aspects différents, mais avec les mêmes proportions, le même éclairage, la même

———

(1) De στερεός, *solide*, et σκοπέω, je *regarde*.

expression; en un mot, de représenter mathématiquement la même chose vue de deux points différents? Les essais tentés dans les premiers temps de l'apparition du stéréoscope sont encore là pour nous démontrer combien ils laissaient à désirer auprès de l'inexorable exactitude des productions photographiques. Aujourd'hui, le stéréoscope est forcément tributaire de la chambre noire, et si, par impossible, celle-ci venait à disparaître, le règne du stéréoscope serait terminé.

De toutes les jouissances que les amateurs trouvent dans la pratique de la photographie, l'une des plus grandes est la production des images stéréoscopiques; nous donnerons ici la description des moyens les plus simples d'obtenir ces images, et nous la ferons précéder de quelques explications théoriques.

Le stéréoscope nous fait voir en relief des images dessinées sur un plan; pourquoi et comment?

Lorsqu'avec nos deux yeux nous regardons un objet saillant quelconque, nous l'enveloppons du regard; l'œil gauche voit toute la partie gauche et antérieure de cet objet, et l'œil droit sa partie droite et encore sa face antérieure. L'entre-croisement des rayons lumineux permet bien à certains points de gauche et de droite de venir impressionner les deux rétines à la fois, mais, pour simplifier, nous croyons pouvoir n'en pas tenir compte dans la production du phénomène visuel qui nous occupe.

En réunissant, ou mieux en combinant les impressions produites sur chaque œil, nous obtenons la sensation du relief, parce que l'éducation de l'organe et le raisonnement nous ont appris que les corps étaient saillants lorsqu'ils avaient une certaine épaisseur, ou, en

d'autres termes, lorsqu'ils n'étaient pas contenus dans un seul et même plan.

Si nous arrivons, par un artifice quelconque, à produire sur les yeux, au moyen d'un dessin, le même effet qu'ils éprouvent lorsqu'ils regardent directement un objet saillant, la sensation sera la même et l'objet dessiné paraîtra en relief. C'est précisément ce que nous faisons avec le stéréoscope, en forçant l'observateur à superposer les deux images placées dans l'instrument.

Quand on regarde un corps situé à 25 centimètres environ, distance de la vision distincte, les yeux sous-tendent un angle d'à peu près 15°. A mesure que l'on éloigne le corps, l'angle diminue; mais si, au moyen d'une combinaison optique, nous faisons en sorte qu'un objet éloigné paraisse comme s'il était situé à la distance de la vision distincte, bien que réduit par l'effet de la perspective et de la chambre obscure, les yeux qui le regarderont sous-tendront toujours un angle de 15°. Nous produisons cet effet en adaptant au stéréoscope des verres convexes qui nous font voir nettement et un peu amplifiés des objets réduits par le dessin et placés à environ 15 centimètres de distance.

Toutefois, il faut dire que l'effet produit par le stéréoscope est toujours exagéré, surtout pour les objets éloignés. Plaçons devant les yeux un cylindre tenu verticalement à la distance de la vision distincte; les deux yeux verront en même temps la face antérieure et une partie des faces latérales : il en résultera une sensation bien nette de relief. Mais, à mesure que nous éloignerons le cylindre, cette sensation deviendra de plus en plus faible, et, à une certaine distance, elle sera nulle; parce que l'angle visuel diminue progressivement; c'est pré-

cisément ce qui arrive pour les plans reculés d'un paysage, dont les détails nous semblent fondus dans une espèce de nuage où les reliefs ne sont pas appréciables. Le stéréoscope, au contraire, nous fait voir le relief là où nos yeux ne le distinguent plus, et c'est peut-être cette imperfection même qui contribue le plus à l'effet si saisissant, mais souvent très-faux, des images stéréoscopiques.

Reprenons maintenant notre explication où nous l'avons laissée.

La première indication remplie, voyons ce qu'il nous reste à faire pour exécuter convenablement les deux dessins nécessaires à l'illusion stéréoscopique.

Supposons que l'objet soit situé à la distance de la vision distincte ; l'objectif de la chambre noire devra prendre successivement la position de chaque œil et venir se placer aux deux extrémités d'une base de 15°. Plus l'objet s'éloignera, plus il paraîtra réduit dans l'appareil, et plus la base devra s'agrandir pour sous-tendre un angle de 15°. Donc, à mesure que l'objet sera plus distant, les deux stations où l'on devra se placer pour faire les deux épreuves seront aussi plus distantes, et il sera facile de déterminer à l'avance les relations de l'éloignement de l'objet et de la base du triangle formé par l'objet et les deux stations de la chambre obscure.

On a beaucoup disserté, tout récemment encore, sur l'angle stéréoscopique, et, nous l'avouons, toute cette polémique nous a paru beaucoup moins propre à élucider la question qu'à fourvoyer les photographes.

Au lieu d'ergoter et de se décocher une foule de gentillesses sur des mots plus ou moins mal compris de

part et d'autre, on aurait agi plus sagement en exposant brièvement les causes du phénomène et les moyens d'opérer avec succès.

Pour nous, voici comment nous comprenons le phénomène :

Supposons que la tête de l'homme soit dilatable, en sorte que la position des yeux puisse varier à volonté ; toutes les fois qu'il s'agira de voir un objet en relief situé à la distance de la vision distincte, l'écartement ordinaire des deux organes visuels sera suffisant, mais, aussitôt que cet objet s'éloignera de nous, il nous faudra écarter les yeux l'un de l'autre, si nous voulons conserver la même sensation de relief, et il en résultera que, pour des corps très-éloignés, cet écartement prendra des proportions considérables. La sensation que nous éprouverons sera fausse dans ce cas ; mais, encore une fois, c'est cette fausse sensation que nous donnent les images stéréoscopiques, telles qu'on les fait généralement aujourd'hui.

Nous avons bien un moyen de remédier à l'inamovibilité des orbites, en nous plaçant tantôt à droite, tantôt à gauche de l'objet que nous examinons ; mais l'effet de la perspective, la dégradation des plans, s'opposent à e que nous obtenions de ces déplacements l'effet que nous cherchons, et cela est vraiment heureux, car nous y perdrions toute l'harmonie que présente un beau paysage, les admirables effets des vaporeux lointains, pour ne voir, en définitive, que de sèches découpures comparables, tout au plus, à de mauvaises décorations théâtrales.

N'est-ce pas là l'effet que produisent les images stéréoscopiques sur l'observateur judicieux et à l'abri de

cette première surprise produite sur les sens abusés? Toutes les vues exécutées en plein soleil, — ce qui contribue considérablement à augmenter la sécheresse des images fournies par la chambre noire, — ne semblent-elles pas formées de bandes de carton découpées, disposées les unes à la suite des autres, et éclairées par des quinquets placés dans la coulisse?

Reconnaissons pourtant que cette dureté d'aspect est moins sensible pour les plâtres, bas-reliefs et statues, par la raison même que l'image se rapproche davantage de ce que nous voyons naturellement, puisque nous pouvons nous placer auprès de ces objets pour les examiner.

Suivant nous, il faudrait que l'artiste chargé de faire une image stéréoscopique, observant les lois de la perspective, ne fît usage de l'angle de 15° que pour les objets placés sur le premier plan du tableau, et s'abstînt surtout de cet éclairage insupportable dont le bon goût et les organes délicats sont également blessés.

Ceci posé, passons au procédé opératoire qui présentera quelques différences suivant qu'on reproduira des objets rapprochés tels qu'une personne, des médaillons, groupes d'objets d'arts, statuettes, etc., ou des objets éloignés, comme un monument, un paysage.

Dans le premier cas, l'opération se fait à l'intérieur, dans une chambre ou mieux dans un atelier, et l'on peut arriver au même résultat en déplaçant la chambre noire ou en faisant pivoter l'objet sur lui-même. Dans le second, l'objet est forcément immobile, et le déplacement de l'appareil est le seul moyen auquel on puisse avoir recours.

Nous nous occuperons d'abord des épreuves stéréos-

copiques faites dans un atelier ; mais, avant d'entrer
dans le détail des opérations, il est indispensable de dire
quelques mots sur la nature des objectifs qui convien-
nent le mieux dans ce cas.

Pour les portraits, on fait presque toujours usage
d'un objectif à court foyer, parce qu'il importe surtout
de ne pas fatiguer le modèle et de saisir l'expression de
la physionomie avant qu'elle ait été modifiée par la con-
tention d'une pose trop prolongée, et l'on comprend que
pour faire les deux épreuves absolument nécessaires à
toute illusion stéréoscopique, on devra tenir le sujet
dans l'immobilité pendant un temps double de celui que
nécessite la production d'un portrait ordinaire. Toute-
fois, il ne faut pas oublier que les objectifs à court foyer
ont le grave inconvénient de déformer les objets et de
ne donner une netteté parfaite que dans certains points
de l'image ; ces défauts sont rendus plus frappants en-
core par l'effet stéréoscopique ; aussi, lorsque l'objet à
reproduire présente de fortes saillies, prennent-elles
dans le stéréoscope des proportions tellement exagérées
que l'œil éprouve une sensation des plus pénibles à l'as-
pect de ces déformations grotesques.

M. Claudet a été tellement frappé des inconvénients
attachés à l'emploi de ces appareils rapides, qu'il re-
commande, il est vrai, dans une de ses dernières publi-
cations, l'usage des objectifs à longs foyers, et dit
formellement qu'un atelier de photographie doit avoir
au moins 13 mètres de long. *Cette opinion est la nôtre
depuis longtemps*, et la rapidité d'exécution que nous
fournissent aujourd'hui les procédés photographiques
n'ont pu que la fortifier. *Un objectif à long foyer devra
donc être préféré toutes les fois qu'on voudra produire*

3

des images régulières ; mais nous conviendrons aussi de l'indispensable nécessité où l'on se trouve parfois de faire usage d'un appareil à foyer court.

Nous avons dit plus haut que, pour faire des épreuves stéréoscopiques dans un intérieur, on pourrait avoir recours à deux moyens :

1° La chambre noire restant immobile, on fait pivoter le modèle sur lui-même ;

2° L'objet étant immobile, on déplace la chambre noire.

Premier procédé. — On fait construire une plateforme à pivot, assez grande pour que le modèle puisse s'y placer commodément. Sur cette plate-forme est tracé un angle de 15° dont le sommet correspond à l'axe du pivot. Une ligne tracée sur le sol, ou un cordon tendu entre cet axe et le centre du pied de la chambre noire, sert en même temps de repère à la plate-forme et à régler la position de l'objectif, dont l'axe doit être toujours parallèle à ce cordeau.

Un des côtés de l'angle placé sur la plate-forme étant placé dans le prolongement du cordeau, donnez au modèle la pose convenable et faites la première épreuve ; aussitôt qu'elle est terminée, tournez la plate-forme jusqu'à ce que l'autre côté de l'angle se trouve dans le prolongement de la corde, et de suite prenez la seconde image.

Cette manière d'opérer a un grave inconvénient ; car, en faisant pivoter l'objet sur lui-même, les ombres changent de place et ne sont pas similaires dans les deux épreuves : il faut donc accepter cette méthode seulement comme démonstration et préférer le procédé suivant :

Deuxième procédé. — Dans une planchette d'environ un mètre de long, faites pratiquer une ouverture longitudinale de 0 m. 80 et d'environ 0 m. 01 de large, suffisante enfin pour qu'un boulon à tige filetée puisse la parcourir aisément sans toutefois y avoir trop de jeu. Cette planchette doit être fixée sur le pied de la chambre obscure, au moyen de deux petites presses.

Un trou pratiqué dans le prolongement postérieur de la chambre obscure, reçoit le boulon à tige filetée dont nous avons déjà parlé, en sorte que, ce boulon étant placé dans la fente de la planchette et maintenu au-dessous au moyen d'un écrou à oreilles, on peut promener la chambre obscure d'un bout à l'autre de la planchette, la faire pivoter sur le boulon et la fixer en un point déterminé.

Lorsque le siége qui doit recevoir le modèle est convenablement placé, et que le pied est situé en face et à la distance nécessitée par la grandeur de l'image, on fixe par le milieu de sa longueur une ficelle au centre du siége, puis à l'aide d'un rapporteur ou d'un calibre taillé à cet effet, on figure avec les deux bouts de la ficelle un angle de 15° que l'on prolonge jusqu'à la rainure de la planchette, sur laquelle on trace à la craie les prolongements des côtés de l'angle.

Il est important que les deux stations de la chambre obscure soient à la même distance du modèle, afin que les images aient les mêmes dimensions, sans quoi elles ne pourraient se superposer exactement. Mais on conçoit que ceci n'offre aucune difficulté, puisqu'il suffit de donner aux deux bouts du cordeau la même longueur du sommet de l'angle à sa base. D'ailleurs, il est toujours facile de mesurer au compas, sur la glace dépolie, une

même partie des images pour arriver à une égalité parfaite.

Cette opération terminée, on amène successivement la chambre noire sur les deux traits en ayant soin de la faire pivoter, en sorte que ces derniers soient compris dans un plan qui, du centre de l'objectif, tomberait sur le boulon postérieur, ce qu'il est facile d'obtenir en faisant un repère sur le côté inférieur de la paroi antérieure de la chambre noire.

Pour éviter la plus grande partie de ces opérations préparatoires, il suffit, après que les distances ont été déterminées par une première expérience, de tracer sur le sol les positions exactes du siége et du pied, pour les retrouver de suite chaque fois qu'on voudra opérer dans les mêmes conditions; mais quand il faut varier les dimensions des images, il devient indispensable de prendre de nouvelles mesures ou alors de dresser expérimentalement une table des rapports qui doivent exister entre les distances du sujet à la chambre obscure et les longueurs des bases. Quoique cette détermination n'offre aucune difficulté, nous en éviterons la peine à nos lecteurs en plaçant à la fin de ce chapitre une table des distances et des bases depuis 1 jusqu'à 3 mètres.

Actuellement, il ne reste plus qu'à placer le modèle sans déranger la position du siége et à faire les deux épreuves, l'une sur le côté droit, l'autre sur le côté gauche de l'angle, après avoir fixé la chambre noire dans chacune de ces positions, à l'aide de l'écrou placé sous la planchette.

Quelques opérateurs se servent de deux chambres noires de même foyer, fixées aux deux extrémités de la base et avec lesquelles on fait en même temps les

deux épreuves ; bien que cette manière d'agir abrége l'opération de moitié et permette d'obtenir les épreuves dans les mêmes conditions d'éclairage, il est cependant si difficile de préparer deux surfaces impressionnables parfaitement identiques, sans compter le surcroît de dépense occasionné par l'achat de deux appareils, que l'on a souvent renoncé à ce mode opératoire pour n'employer qu'une seule chambre munie d'un châssis à coulisse dont nous allons donner la description.

Ce châssis, fixé à une planchette que l'on peut adapter aux châssis ordinaires, est disposée de manière à donner aux deux épreuves l'écartement qui doit exister entre elles, et, comme elles sont obtenues sur une seule et même surface impressionnable, l'action lumineuse a lieu dans les mêmes conditions pour les deux images, et il en résulte que l'illusion stéréoscopique est plus parfaite.

Le mécanisme de ce châssis est fort simple. La partie qui reçoit la plaque préparée est percée de trois ouvertures. Dans la première est enchâssée une glace dépolie qui sert à mettre au point ; les deux autres correspondent à la plaque. Le plus fréquemment, ces deux dernières sont confondues en une seule, dont les deux moitiés, protégées par une planchette à coulisse, se présentent successivement derrière l'objectif. Un ressort à cliquet détermine la position de la glace dépolie et des deux moitiés de la plaque préparée.

Pour faire usage de ce châssis, la chambre noire étant fixée à la première station, il faut mettre au point sur la glace dépolie, puis faire glisser le porteplaque jusqu'à ce que la première ouverture se présente derrière l'objectif, tirer la planchette obturatrice et at-

tendre le temps nécessaire à la production de l'épreuve;
on ferme alors la planchette, et, plaçant la chambre
noire à la seconde station, on fait avancer la seconde
ouverture, que l'on démasque aussitôt pour faire la se-
conde épreuve ; enfin, après avoir fermé complétement
la planchette, on enlève le châssis et l'on procède au
développement des images.

Il nous reste peu de choses à dire maintenant de la
reproduction stéréoscopique des paysages et des monu-
ments. En effet, la seule différence importante que nous
ayons à signaler est relative au déplacement de la cham-
bre noire, qui ne peut plus se faire comme dans le
cas précédent. Ici, la chambre doit être fixée solidement
sur le pied, c'est ce dernier que l'on déplace. Il faut
donc qu'il soit disposé de telle façon que ses branches
puissent être, autant que possible, maintenues dans la
même position pour les deux stations. Nous avons dit :
— autant que possible, — et cette réticence est pru-
dente, car les inégalités du sol ne permettent pas tou-
jours de placer la planchette du pied bien horizontale
en conservant la même disposition de ses branches.

Il est encore un point que nous devons signaler à
l'attention de nos lecteurs. Dans un atelier, il est très-
facile, comme nous l'avons vu, de vérifier l'égalité de
la distance des deux stations à l'objet au moyen des
longueurs du cordeau ; mais, en campagne, il n'en
est plus de même : et puis on n'est plus sûr d'a-
vance que les deux images coïncideront parfaitement
et pourront bien se superposer. Il est un moyen fort
simple de procéder à cette vérification. Tracez au mi-
lieu de la glace dépolie une ligne verticale coupée per-
pendiculairement de traits horizontaux, et à la première

station, faites coïncider avec elle une ligne verticale de l'image ; il est évident que si, à la seconde station, la coïncidence entre les même objets existe toujours, et que les extrémités d'un objet quelconque se trouvent correspondre aux mêmes traits horizontaux que dans la première expérience, vous aurez la certitude que le pied est convenablement placé, quant à l'horizontalité de l'élévation. On vérifie l'égalité de distance des deux stations avec la même facilité, soit au moyen des traits horizontaux de la glace dépolie, soit en mesurant au compas un seul et même objet, tant en hauteur qu'en largeur.

Au lieu de se borner à tracer sur la glace dépolie une ligne verticale coupée de traits horizontaux , il serait peut-être préférable de la couvrir de carreaux d'un centimètre de côté ; on éviterait ainsi l'emploi du compas, et, en fait de bagage photographique, les suppressions, quelque minimes qu'elles soient, ne sont jamais à dédaigner.

Pour la détermination du rapport des distances aux bases, il est évident que, dans la plupart des cas, chercher à l'opérer métriquement serait folie ; l'habitude et plusieurs expériences pourront seules être consultées ; mais que nos lecteurs se rassurent, ils ne tarderont pas à reconnaître combien plus souvent on exagère l'effet stéréoscopique qu'on ne tombe dans l'excès contraire, ainsi qu'ils ont pu le prévoir en lisant ce que nous avons dit précédemment.

L'appareil que l'on emploie le plus généralement aujourd'hui est le stéréoscope réfracteur du D^r Brewster ; mais il ne faut pas oublier que le premier instrument destiné à faire voir des dessins en relief fut

inventé par M. Wheatstone, *dont le nom se rattache à tant d'importantes découvertes.* Nous avons construit dès l'origine un grand stéréoscope d'après un modèle qu'un ami de M. Wheatstone (M. Pim) a bien voulu nous confier, et nous devons constater la merveilleuse illusion produite par de grandes épreuves placées dans ce bel instrument.

Nous terminons ici la description assez longue déjà des procédés qui font le sujet de ce chapitre. Il nous eût été facile d'en doubler l'étendue en y donnant place à tous les moyens ou appareils imaginés par plusieurs photographes; mais nous avons préféré décrire simplement les procédés que nous employons d'habitude et dont l'efficacité a été démontrée par notre propre expérience; d'ailleurs, il eût été pour le moins singulier qu'un chapitre où nous recommandons si souvent de se tenir en garde contre l'exagération, ne fût pas, du moins sous le rapport de la longueur, à l'abri du même reproche.

TABLEAU

DES BASES D'UN ANGLE DE 15°, DEPUIS 1m JUSQU'A 3m.

LA DISTANCE DE LA VISION DISTINCTE ÉTANT DE 0m, 25.

(L'écartement des yeux est d'environ 0m, 065.)

DISTANCES DE L'OBJECTIF A L'OBJET.	LONGUEURS DES BASES OU ÉCARTEMENT DES OBJECTIFS
1m, 00	0m, 260
1, 10	0, 286
1, 20	0, 312
1, 30	0, 338
1, 40	0, 364
1, 50	0, 390
1, 60	0, 416
1, 70	0, 442
1, 80	0, 468
1, 90	0, 494
2, 00	0, 520
2, 10	0, 546
2, 20	0, 572
2, 30	0, 598
2, 40	0, 624
2, 50	0, 650
2, 60	0, 676
2, 70	0, 702
2, 80	0, 728
2, 90	0, 754
3, 00	0, 780

Pour de plus grandes distances, on n'aura qu'à augmenter la base de 0m, 026 par décimètre.

LETTRE

DE M. A. CIVIALE

PROCÉDÉ

SUR PAPIER SEC

PROCÉDÉ SUR PAPIER SEC

DE M. A. CIVIALE.

M. A. Civiale à M. Charles-Chevalier.

Monsieur,

Le procédé que je vous communique avec le plus grand plaisir n'est point inventé par moi, j'ai seulement cherché dans les différents procédés existants, une combinaison qui me rapprochât le plus possible du but que l'on doit se proposer dans la reproduction d'un paysage, l'observation des différents plans, la finesse dans les détails sans dureté, et un temps de pose modéré. Les clichés sur papier ciré sec, m'ont toujours paru remplir le mieux les deux premières conditions ; j'ai donc cherché à donner au papier ciré plus de rapidité en lui conservant ses autres qualités. Je vais vous exposer la marche que j'ai suivie, la composition des bains dont je me suis servi, et les différentes remarques que j'ai pu faire dans mes opérations.

Épreuves négatives — Choix du papier.

Le papier saxe négatif, du poids de sept kilogrammes la rame, en rejetant les feuilles qui présentent un grand nombre de points transparents, paraît être le moins mauvais. Ce choix une fois fait, il faut couper les feuilles de manière à avoir de tous côtés un centimètre à un centimètre et demi de marge.

Cirage et décirage du papier.

Le cirage se fait à la manière ordinaire ; c'est-à-dire que l'on étend l'une après l'autre les feuilles de papier négatif sur un bassin de cire vierge, maintenu en fusion par une bassine inférieure remplie à moitié d'eau bouillante, et l'on range avec soin dans un carton les feuilles contenant un excès de cire.

Le décirage s'opère en plaçant une feuille cirée entre deux feuilles de papier buvard ; sur ce buvard on promène d'un mouvement lent, mais continu, un fer modérément chaud ; on remplace le premier buvard par un deuxième, un troisième, etc., jusqu'à ce que la feuille décirée présente un aspect mat et uniforme ; on devra rejeter toute feuille fortement froissée par le fer. Les feuilles convenablement décirées doivent être rangées avec soin dans un carton jusqu'au moment de s'en servir.

Le décirage doit s'opérer sur un matelas de papier assez épais, et le meilleur fer à employer pour cette opération, est un fer creux contenant une plaque de

fonte chauffée au feu ; une deuxième plaque est au feu pendant que la première, placée dans le fer, lui donne la chaleur nécessaire ; de cette manière, le fer ne se salit pas au contact du charbon et le décirage peut se continuer sans interruption.

Le décirage, quelque soin qu'on y apporte, répartit inégalement la cire dans la pâte du papier ; pour remédier à cet inconvénient et donner en même temps plus de rapidité au papier ciré, on plonge les feuilles dans un bain de céroléine iodurée.

La céroléine se prépare de la manière la plus simple : il suffit de faire dissoudre au bain-marie 10 grammes de cire vierge dans 1,000 grammes d'alcool à 40 degrés, de laisser reposer vingt-quatre heures, puis de filtrer. La partie liquide est la céroléine employée pour le bain d'iodure.

Les 1,000 grammes d'alcool ont donné environ 950 grammes de céroléine.

BAIN Nº 1. — BAIN DE CÉROLÉINE IODURÉE.
Composition du bain.

950 grammes de céroléine,
32 — d'iodure de potassium, ⎫ dissous dans 100º d'alcool à 33º,
3 — de bromure de potassium, ⎭

Cette quantité d'iodure de potassium et de bromure de potassium est nécessaire pour que le bain de céroléine reste toujours à l'état de saturation.

Au moment de s'en servir, on filtre ce bain dans une cuvette de porcelaine, et l'on doit avoir une quantité de liquide assez abondante pour que les feuilles qui doivent être iodurées soient complétement immergées.

Pour le papier devant donner des images de 37/27, il faut un bain de 1,500 grammes par quarante feuilles. Ce bain sert jusqu'à épuisement.

Les feuilles sont plongées l'une après l'autre dans le liquide en évitant les bulles d'air. Il suffit, du reste, de soulever la feuille pour les faire disparaître, dès qu'il s'en est formé ; une courte agitation de la cuvette suffit pour plonger la feuille entièrement dans le liquide.

J'indiquerai ici une précaution que j'observe pour tous mes bains. Avant de mettre le papier négatif ou positif en contact avec le liquide, je promène une bande de papier de soie à la surface pour enlever toutes les impuretés ou réductions qui pourraient exister, et ceci s'applique aux bains d'iodure, de nitrate d'argent négatif ou positif, d'acide gallique additionné de nitrate d'argent, d'hyposulfite de soude négatif ou positif.

Les feuilles ayant été plongées une à une dans le bain de céroléine iodurée, doivent y rester jusqu'à ce qu'elles aient pris une teinte brune tirant sur le rouge, qui viendra plus ou moins rapidement suivant l'ancienneté du bain. Le temps d'immersion des feuilles pourra varier de une heure à deux heures.

Quelque temps avant de retirer les feuilles, on retourne tout le paquet dans la cuvette à l'aide de pinces en corne (1), de manière à ce que la feuille la première plongée dans le liquide se présente la première pour être retirée.

Les feuilles sont retirées du bain d'iodure une à une

(1) Il ne faut jamais, quel que soit le bain dont on se sert, toucher les feuilles autrement qu'avec des pinces qui seront, bien entendu, différentes pour chaque nature de bain.

et suspendues à une corde légèrement tendue par des pinces en bois (1), préférables aux épingles, surtout pour les feuilles d'assez grandes dimensions. Pour faciliter l'écoulement du liquide, on met à l'angle inférieur de chaque feuille un petit morceau de papier de soie. Au bout d'une heure de suspension, les feuilles sont sèches et prêtes à être placées une à une entre les feuilles de papier blanc ou de buvard d'un cahier relié spécial. Ce papier se conserve très-bien, et a donné, au bout d'un an de préparation, de très-bons résultats.

Cette manipulation est la seule qu'on puisse faire en pleine lumière ; toutes les autres doivent être faites dans une chambre obscure, à la clarté d'une bougie ou d'une lampe renfermée dans une lanterne à verre jaune orangé.

Bain sensibilisateur.

Pour avoir des négatifs d'une grande finesse, il vaut mieux sensibiliser le papier le matin même du jour où l'on doit opérer ; on peut tout au plus se permettre de faire cette opération la veille au soir. Le papier préparé depuis deux jours donne souvent des épreuves d'un aspect légèrement grenu et les tons noirs prennent une teinte rougeâtre. La composition du bain sensibilisateur est la suivante :

(1) Ces pinces en bois se trouvent dans le commerce, mais elles ne serrent pas suffisamment la feuille. Aussi est-il nécessaire, avant de s'en servir, d'enrouler autour de chacune d'elles un bracelet en caoutchouc.

4

BAIN N° 2.

1,000 grammes eau distillée,
 60 — nitrate d'argent fondu,
 24 — nitrate de zinc cristallisé,
 30 — acide acétique cristallisable.

Dans 500 grammes d'eau distillée on fait dissoudre les 60 grammes de nitrate d'argent fondu; dans les autres 500 grammes d'eau distillée les 24 grammes de nitrate de zinc.

On mêle les deux solutions et on verse dans le mélange les 30 grammes d'acide acétique; on filtre le bain au moment de s'en servir, et il peut suffire à cinquante épreuves 37/27, en ayant soin d'ajouter 8 grammes de nitrate d'argent fondu chaque fois qu'on a préparé dix feuilles.

Quand on a sensibilisé cinquante feuilles, on prépare une fraction du bain n° 2, qui remplace la quantité de liquide perdu, et on l'ajoute à l'ancien bain, qui sert alors à préparer cinquante autres feuilles, en ayant toujours soin de mettre dans le bain 8 grammes de nitrate d'argent fondu par chaque série de dix feuilles sensibilisées.

Après avoir ainsi préparé cent feuilles 37/27, il vaut mieux faire un bain n° 2 entièrement neuf; on peut, bien entendu, retirer l'argent du vieux bain.

On ne plonge qu'une feuille à la fois dans le bain n° 2, et quand la teinte brune tirant sur le rouge a entièrement disparu pour faire place à une teinte uniforme d'un jaune paille, qui fait paraître à la lumière d'une bougie la feuille complétement blanche, on plonge cette feuille dans une cuvette d'eau distillée qui reçoit éga-

lement toutes les autres feuilles à mesure qu'elles ont été sensibilisées.

Cette première eau de lavage doit être conservée pour être ajoutée en petite quantité au bain d'acide gallique.

On fait un deuxième, un troisième et un quatrième lavage des feuilles en changeant l'eau chaque fois. Ces opérations durent trente à quarante minutes, pour quatre ou cinq feuilles, et l'on peut alors considérer le papier négatif comme étant entièrement débarrassé de tout sel nuisible; les lavages pourraient, du reste, être prolongés sans inconvénient, puisque l'iodure d'argent qui s'est formé dans la feuille est complétement insoluble dans l'eau.

Pour sécher le papier sensibilisé, on éponge chaque feuille dans trois feuilles de papier buvard successivement. L'opération se fait de la manière suivante : on prend la *première feuille sensibilisée*, on la porte avec les pinces de la cuvette dans une première feuille double de buvard, on l'éponge; puis, toujours avec les pinces, on la fait passer dans une deuxième, une troisième feuille de buvard, et, enfin, dans le portefeuille préservateur. On jette la première feuille de buvard trop imbibée d'eau, et on fait passer la *deuxième feuille sensibilisée* dans la deuxième feuille de buvard, dans la troisième de la première opération, dans une feuille de buvard neuf, et, enfin, dans le portefeuille; ainsi de suite pour les autres feuilles sensibilisées, c'est-à-dire que si l'on a six feuilles sensibilisées, on a besoin pour les sécher de huit feuilles doubles de buvard. Le papier négatif reste dans le portefeuille préservateur jusqu'au moment où il est placé dans les châssis.

Je ne me sers pour prendre des vues que du châssis

en carton de M. Charles-Chevalier, châssis que je trouve
le plus commode de tous pour de longues excursions, à
cause de sa grande légèreté qui rend très-facile le trans-
port de sept à huit châssis.

Il faut couper la feuille sensibilisée à la grandeur con-
venable et la fixer aux quatre angles et au milieu de la
bande supérieure par un peu de cire vierge sur le car-
ton intérieur du châssis ; on ferme le châssis, on le place
dans sa boîte et on est prêt à prendre des vues (1).

Choix du paysage.

Le choix de la vue à prendre est à la fois la chose
principale et celle qui offre le plus de difficultés ; mais il
n'est pas possible de donner d'autres indications que
celles qui sont fournies par les règles de la composition
dans le paysage ; on peut cependant admettre, je crois,
d'une manière générale comme principe, qu'on doit re-
chercher autant que possible les oppositions vigoureuses
d'ombre et de lumière qui ôtent à l'épreuve ce ton uni-
forme résultant d'une lumière répandue à peu près éga-
lement sur les différents objets; on obtient souvent ce
résultat en prenant le paysage éclairé soit à droite, soit
à gauche, et quelquefois avec le soleil devant soi ; mais
dans ce dernier cas l'emploi du cône en avant de l'ob-
jectif, emploi toujours utile, devient indispensable pour
n'avoir pas les rayons solaires dans l'objectif.

Le choix du paysage a une importance telle, qu'une
épreuve médiocrement réussie (sous le rapport photo-

(1) A la suite de ce Mémoire, on donnera la description du châssis
obturateur.

graphique) d'une vue bien choisie produit toujours un bon effet, tandis qu'une épreuve d'une très-bonne réussite photographique, produit un effet médiocre si le choix du paysage n'a pas été bon.

Temps de pose.

Le papier préparé par les procédés indiqués donne, pendant les mois de juin, juillet, août et septembre, de faibles variations dans le temps de pose. Ainsi, par un beau soleil, une lumière diffuse ou un ciel même assez nuageux, que l'heure varie entre neuf heures du matin et quatre heures du soir ; au bord de la mer ou sur des montagnes à 2,400 mètres environ au-dessus du niveau de la mer, le temps de pose a varié pour un appareil 27/21 de M. Charles-Chevalier de six à douze minutes et presque toujours de huit à dix minutes. Pour un appareil 37/27 sortant aussi des ateliers de M. Charles-Chevalier, le temps de pose a varié de quinze minutes à vingt minutes, et a été presque toujours de dix-sept à dix-huit minutes. Je me sers toujours de l'objectif à verres combinés pour paysages avec le plus petit diaphragme, c'est-à-dire un diaphragme d'une ouverture de 15 mill. pour 27/21, ou 37/27.

Ces indications n'ont rien d'absolu, mais chaque opérateur, en étudiant son appareil, pourra en trouver d'analogues dans des limites aussi restreintes.

Apparition de l'image.

On fait dissoudre à chaud, dans une petite quantité

d'eau distillée, 3 grammes et demi d'acide gallique, et on étend la solution d'eau distillée froide de manière à avoir le bain suivant :

BAIN N° 3.

1,000 grammes eau distillée,
3 gr. 5 décig. acide gallique.

La solution étant froide, on en verse dans une cuvette très-propre (1) la quantité nécessaire à un bain assez abondant pour immerger complétement et facilement l'épreuve négative.

Ce bain est additionné d'une faible quantité d'eau de lavage. On enlève à l'aide d'une bande de papier de soie les réductions qui ont pu se produire à la surface et on étend sur ce bain l'épreuve négative en ayant soin d'éviter les bulles d'air ; on agite la cuvette pour faire rapidement plonger l'épreuve, on retourne celle-ci (2) pour faire disparaître les bulles qui pourraient exister, et on surveille le développement de l'image.

(1) On ne saurait trop insister sur la propreté absolue des cuvettes qui servent à l'acide gallique ; il faut, après des lavages répétés, les essuyer avec une ou deux feuilles de papier de soie, puis les laver à l'eau distillée avant de s'en servir. Si la cuvette n'est pas parfaitement propre, l'acide gallique ne tarde pas à se troubler, à noircir, et l'épreuve se couvre de taches.

(2) On peut, quand l'exposition n'a pas été suffisante, verser dans le bain d'acide gallique, avant d'y mettre l'eau de lavage, une petite quantité d'eau distillée contenant 30 grammes de sucre ordinaire, et l'on obtient ainsi une épreuve vigoureuse tout en conservant la parfaite pureté des blancs.

Si le temps de la pose a été convenable, l'image apparaît avec un ton roux, qui se fonce et passe graduellement au noir; les blancs doivent se montrer et se conserver très-purs vus par transparence; on arrête l'opération quand l'épreuve, très-vigoureuse de ton, donne tous les détails que l'on pouvait espérer; si on voyait auparavant les blancs se ternir et l'épreuve commencer à devenir grenue, il faudrait immédiatement transporter la feuille dans une cuvette d'eau ordinaire et la laver, car la prolongation de son séjour dans l'acide gallique la rendrait tout à fait mauvaise.

L'épreuve, en sortant de l'acide gallique, est plongée dans une cuvette d'eau ordinaire, et, avec un pinceau qui ne sert qu'à cet usage, on frotte le papier sur ses deux faces pour enlever les réductions qui pourraient y adhérer faiblement.

On fait subir à l'épreuve trois lavages au moins, puis on la plonge dans un bain abondant d'eau ordinaire où viennent successivement prendre place les autres épreuves jusqu'au moment du fixage.

Fixage.

On peut employer, quand on est pressé, un fixage provisoire qui n'offre aucun inconvénient et permet d'attendre quinze jours, et même un temps beaucoup plus considérable, un fixage définitif, pourvu toutefois que les épreuves soient conservées à l'abri de la lumière.

Fixage provisoire.

On fait dissoudre, dans de l'eau ordinaire, chauffée

environ à 40°, 25 grammes d'hyposulfite de soude par 100 grammes d'eau.

On plonge les épreuves une à une dans ce bain en évitant les bulles d'air; on les y laisse séjourner dix minutes, on les lave à deux ou trois eaux, on les sèche et on les conserve à l'abri de la lumière du jour jusqu'au fixage définitif.

BAIN N° 4.

Fixage définitif.

1,000 grammes eau ordinaire,
200 grammes hyposulfite de soude.

Si les épreuves sont séchées, on les plonge une à une d'abord dans une cuvette d'eau, puis dans le bain d'hyposulfite, l'image en dessous, en ayant soin d'éviter les bulles; on retourne chaque feuille après l'avoir plongée, on l'examine et on la replace dans sa première position; on traite de même la deuxième, la troisième épreuve, etc

Il faut éviter de placer plus de cinq ou six épreuves dans la même cuvette. Quand la dernière feuille est immergée depuis dix minutes dans le bain, on peut porter la cuvette au jour pour s'assurer de l'état d'avancement de l'opération.

Pour qu'une épreuve soit complétement fixée, il faut que la teinte jaune de l'iodure d'argent ait entièrement disparu. Si l'épreuve est très-vigoureuse, on pourra prolonger un peu son séjour dans l'hyposulfite; si, au contraire, elle est faible, il faudra la surveiller davan-

tage et arrêter le fixage à la disparition complète de la teinte jaune.

On lave les épreuves pendant six ou sept heures dans des bains abondants d'eau ordinaire, en ayant soin de changer cette eau huit ou dix fois, puis on les sèche entre des feuilles de papier buvard.

Décirage.

La dernière opération est celle du décirage. L'épreuve parfaitement séchée, vue par transparence, a un aspect grenu que l'on fait disparaître en la plaçant entre deux feuilles de papier buvard, sur lesquelles on passe un fer modérément chaud.

On serre alors dans un carton relié spécial chaque épreuve entre deux feuilles de buvard et on évite surtout de la froisser.

OBSERVATION.

L'emploi de l'eau distillée n'est pas d'une nécessité absolue ; non-seulement l'eau de pluie recueillie avec soin la remplace, mais dans les pays de montagnes, les Pyrénées, par exemple, les sources ou les torrents provenant des glaciers ou des terrains granitiques donnent de l'eau supérieure à l'eau distillée, car le bain d'acide gallique dans lequel on s'est servi de ces eaux, reste incolore plus longtemps que si on avait employé l'eau distillée.

ÉPREUVES POSITIVES.

Je prends un papier fortement albuminé et préparé

au chlorhydrate d'ammoniaque à la dose de 2 grammes pour 100 grammes de liquide; après avoir choisi les feuilles et les avoir coupées à la grandeur convenable, je les place pendant huit minutes sur un bain de nitrate d'argent de la composition suivante :

> 1,000 grammes eau distillée,
> 250 grammes nitrate d'argent fondu.

En ayant soin que le bain ne vienne pas mouiller l'envers de la feuille.

Pour les sécher, je les suspends avec des pinces en bois à une ficelle faiblement tendue, et place à l'angle inférieur de chaque feuille un petit morceau de papier de soie. Le papier positif étant bien sec, je tire les épreuves vigoureuses de ton, car le bain d'hyposulfite doit beaucoup les affaiblir ; de plus, une épreuve vigoureuse de ton a plus d'effet qu'une épreuve pâle et passe moins vite.

Fixage.

Le bain très-abondant a la composition suivante :

> 1,000 grammes eau ordinaire,
> 100 grammes hyposulfite de soude.

L'opération du fixage nécessite quelques précautions pour éviter les taches.

Je ne fixe jamais plus de douze épreuves à la fois dans la même cuvette. L'épreuve est d'abord plongée,

l'image en dessous, dans une cuvette d'eau ordinaire, puis dans le bain d'hyposulfite en évitant la formation de bulles d'air ; je retourne l'épreuve, l'examine et la remets l'image en dessous ; je fais la même opération pour une deuxième, une troisième, une quatrième, une cinquième et une sixième épreuve ; je retourne les six feuilles à la fois, les examine une à une et les replace dans leur première position.

J'opère de même pour les six dernières épreuves, puis je retourne le paquet des douze feuilles, les examine de nouveau une à une et les replace l'image en dessous.

Ces mouvements multipliés ont pour but d'éviter les taches que produisent les bulles d'air dans l'hyposulfite en s'attachant aux épreuves, et ce but se trouve ainsi parfaitement atteint.

Au bout d'une heure au moins de séjour dans le bain d'hyposulfite, je retourne de nouveau le paquet des douze feuilles et les plonge une à une dans une cuvette pleine d'eau ordinaire.

Je ne me sers jamais deux fois du même bain d'hyposulfite de soude.

Les épreuves sont lavées pendant seize ou dix-huit heures dans des bains abondants et en changeant l'eau huit ou dix fois, puis séchées dans des feuilles de buvard et placées dans des cahiers de buvard reliés et fermés par des cordons pour comprimer davantage les épreuves.

Cette manière d'opérer, malgré les soins peut-être un peu minutieux, mais nécessaires à mon avis, est applicable au laboratoire improvisé du voyage. J'ai trouvé, je dois le dire, une grande facilité pour la reproduction des vues des Pyrénées, dans la solidité et le transport

facile de mon appareil 37[27, dont on trouvera plus loin la description. Ici non plus je ne prétends à aucune invention ; j'ai seulement cherché à combiner les différents appareils pour en obtenir un donnant sur papier ciré sec des vues d'assez grandes dimensions, et pouvant se transporter facilement dans des chemins difficiles, soit à cheval, soit à dos d'homme.

Je suis heureux de pouvoir renouveler ici mes remercîments à M. Charles-Chevalier, pour les bons conseils qu'il m'a donnés et les soins qu'il a apportés à la confection de cet appareil.

DESCRIPTION

DE

LA CHAMBRE NOIRE

DE M. A. CIVIALE

DESCRIPTION

DU

CHASSIS OBTURATEUR

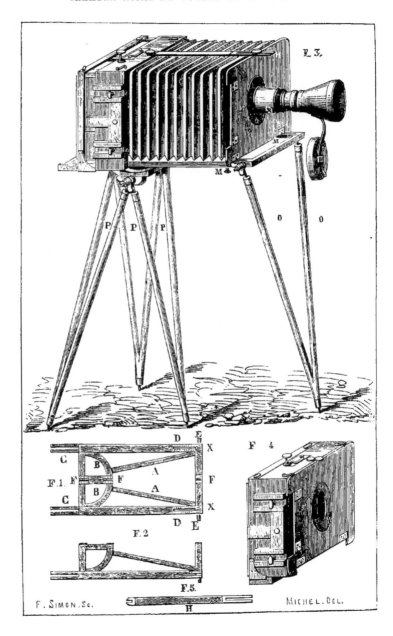

F. SIMON. Sc. MICHEL. DEL.

DESCRIPTION

DE LA

CHAMBRE NOIRE DE VOYAGE

DE M. A. CIVIALE

Cette chambre noire se compose de deux parties dis-
tinctes : 1° la base, 2° la chambre noire proprement
dite.

La base représentée fig. 1 est formée d'un châssis en
bois de noyer consolidé par les traverses AA, BB. A
l'extrémité du châssis sont deux languettes CC, dans
lesquelles une ouverture longitudinale est pratiquée ;
deux ouvertures semblables existent aussi en DD, elles
ont en plus à leur face antérieure des divisions dont
j'expliquerai plus loin l'usage, ainsi que des deux vis
EE. Au moyen des charnières FF, la base se replie et
occupe un petit espace (fig. 2).

La chambre noire est semblable à celle dont on fait
ordinairement usage, avec cette différence qu'elle est
d'un très-court tirage. Sur le devant de cette chambre

noire se trouve adapté un soufflet portant la planche où se visse l'objectif.

Après ce bref exposé, voyons comment la chambre noire s'adapte à la base dont nous avons déjà donné la description.

La chambre noire étant placée suivant qu'on le désire, dans le sens de la largeur ou de la longueur, on fait entrer dans les rainures GG (fig. 3) les deux languettes CC (fig. 1), et on maintient le tout en place à l'aide de deux boutons à vis. On développe ensuite le soufflet, et on le fixe à l'autre extrémité de la base à l'aide de deux boutons à vis semblables aux précédents. Les deux tiges des boutons passant dans les rainures DD (fig. 1) permettent d'avancer ou de reculer la planche qui tient l'objectif, et de la sorte modifier la longueur de la chambre noire.

Afin de donner toute la stabilité possible à la chambre noire, une barrette en bois H (fig. 3 et 5) se place sur sa partie supérieure. Cette barrette porte à ses deux extrémités des rainures qui permettent de la fixer à l'aide de boutons à vis.

Cette barrette porte aussi du côté du devant de la chambre noire des divisions correspondantes à celles de la base et dont j'ai déjà parlé, ce qui permet d'augmenter le tirage d'un décimètre et de placer la planche de l'objectif perpendiculairement à la base.

Les boutons à vis, sauf deux (M.M. fig. 3) sont à demeure et se manœuvrent au moyen d'une clef.

La base qui maintient le tiroir de la chambre noire se replie au moyen de charnières et se fixe par dessous à l'aide de deux verrous en bois.

Le tirage de la chambre noire est facilité et régularisé

par deux équerres en cuivre fixées au tiroir et glissant sur la base. Ce tirage, malgré son peu de longueur (5 centimètres environ), a été calculé de façon à servir dans tous les cas possibles, car à dix mètres ou à l'horizon, on peut parfaitement opérer. Le tiroir qui porte la glace dépolie se fixe après la mise au point par un bouton ordinaire placé à la base et aussi par un bouton placé au-dessus de la chambre noire ; de cette façon, tout mouvement devient impossible.

Ainsi que nous l'avons déjà dit, la chambre noire peut se placer dans les deux sens ; ajoutons qu'elle peut servir pour tous les genres de photographie, et qu'elle peut recevoir tous les genres de châssis.

Ayant employé cette chambre noire avec le papier sec (procédé unique pour le touriste photographe), je me suis servi du châssis obturateur de M. Charles-Chevalier. Plus loin on en trouvera la description.

Quant au pied, la figure le fera aisément comprendre. C'est un disque en bois sous lequel est fixé un plateau de même nature auquel s'adaptent les trois doubles branches PPP au moyen de pitons entrant dans des tigelles en cuivre ; le tout se maintient à l'aide d'écrous à oreilles. Les deux vis EE de la base (fig. 1) reçoivent, dans certains cas, deux branches supplémentaires OO qui servent à consolider l'appareil quand le vent souffle avec violence.

Pour démonter la chambre noire, rien n'est plus simple : on enlève la barrette, on dévisse les boutons qui tiennent la planche de l'objectif, on remet le soufflet en place, on fixe les crochets, on dévisse aussi les boutons qui tiennent le coffre, on replie la base qui maintient le tiroir, puis en dernier lieu on tire la base des

coulisses qui la fixaient à la chambre noire, on dévisse cette dernière de la tête du pied, et le tout se trouve prêt à être mis dans un sac en cuir, organisé à la façon d'un havre-sac de soldat.

Dans un compartiment du sac, dont nous venons de parler, on place la tête du pied, et les branches se portent dans un étui *ad hoc* qui reçoit aussi la base pliée.

La chambre noire toute montée se transporte facilement à d'assez grandes distances ; il vaut mieux néanmoins transporter l'objectif séparément.

On observera que dans la figure 3, la chambre noire se trouve déjà montée dans le sens de la largeur, il est facile de comprendre que si on voulait placer l'appareil dans le sens de la hauteur, il faudrait de même entrer les languettes CC dans les coulisses GG, l'entrée se trouvant en ZZ et la partie XX (fig. 1) étant celle sur laquelle vient s'adapter la planche de l'objectif.

Dans l'intérieur de la chambre noire, on place une boîte contenant huit châssis, la glace dépolie et le voile noir ; la figure 4 représente la chambre noire fermée.

Cette chambre noire, placée dans son sac, a résisté parfaitement aux accidents fréquents d'un voyage dans les montagnes ; placée en porte-manteau sur la croupe d'un cheval, elle n'a eu nullement à souffrir de longues courses de 48 kilomètres, courses faites à des allures vives.

L'appareil en station, muni de son quatrième pied, n'a pas été ébranlé par de violents coups de vent.

DESCRIPTION DU NOUVEAU CHASSIS

A

PORTEFEUILLE OBTURATEUR

PERMETTANT D'OPÉRER EN PLEINE LUMIÈRE,

SANS TENTE NI ABRI.

Ce portefeuille obturateur a pour but de permettre de faire les opérations en pleine lumière, à l'aide de papier sensibilisé à l'avance.

Il se compose d'un étui en carton d'une espèce particulière et non employée jusqu'ici pour cet usage : *a b*, figure 10, avec ouverture *c d*, et d'une lame en carton, pliée.

Fig. 10.

Le châssis en bois destiné à placer ce portefeuille est fort simple : il se compose d'un cadre entrant à rainure dans la chambre noire ; ce cadre porte également à l'in-

térieur une rainure destinée à recevoir le portefeuille et la glace dépolie ; une planchette extérieure maintient le portefeuille à l'aide de tourniquets. L'intérieur du châssis et la planchette sont destinés de façon à tendre la feuille de papier sensibilisé.

Ce nouveau châssis peut s'adapter à toutes les chambres noires sans qu'il soit nécessaire d'y faire aucun changement, car il se place comme un châssis ordinaire dans la rainure qui reçoit la glace dépolie.

Voyons maintenant comment on fait usage du portefeuille obturateur.

On commence par retirer la feuille de carton qui est dans l'intérieur du portefeuille, on la pose bien à plat sur une table, ensuite on y met aux quatre coins de petits fragments de cire vierge (celle qui sert à cirer le papier); on prend ensuite une feuille de papier sensibilisé que l'on place sur la feuille de carton du portefeuille, en ayant soin de mettre une de ses extrémités sous la petite bande de papier noir fixée à la feuille de carton. Pour fixer la feuille, il ne reste plus qu'à passer légèrement la partie plate de l'angle sur les coins de la feuille en contact avec la cire, en ayant soin d'interposer entre ce dernier et la feuille un petit morceau de papier.

Cette opération terminée, on remet la lame de carton dans l'intérieur de l'étui protecteur.

La chambre noire étant disposée et le châssis y étant placé, on ouvre le volet et on introduit dans la rainure la glace dépolie ; la mise au point étant terminée et la glace retirée, on la remplace par un portefeuille qui s'adapte également dans la rainure; cela fait, ayant placé l'ongle dans l'arrêt placé à la feuille de carton et

qui se trouve à découvert par une fente placée dans
l'étui, on soulève ce dernier jusqu'au bout de la fente,
en ayant soin d'appuyer toujours en bas avec l'ongle
pour ne pas relever la feuille de carton tenant le papier;
cela fait, on appuie légèrement sur la partie de la feuille
de carton laissée à découvert, et l'on remonte encore un
peu l'étui; on applique alors à moitié le volet et l'on re-
tire encore le portefeuille ; on ferme alors deux des tour-
niquets, puis on continue à retirer l'étui jusqu'à la
brisure qu'il y est adaptée; on ferme alors tous les tourni-
quets et on abat le portefeuille sur la chambre noire.

Cette manœuvre, très-simple, pourrait encore être
abrégée, mais les précautions indiquées évitent toute
possibilité d'introduction de lumière sur la feuille.

Il est bien entendu que les manœuvres du châssis ont
été faites, l'obturateur de l'objectif étant fermé.

Pour retirer la feuille, on referme l'objectif, on défait
deux tourniquets et on pousse de la main droite l'étui
qui se referme à moitié; on défait ensuite les autres
tourniquets, on descend entièrement l'étui, et à l'aide
de l'arrêt qui se trouve à la lame de carton qui tient la
feuille, on remonte la lame dans l'étui; on retire alors
le feuille de la rainure du châssis, en ayant soin de re-
plier la partie brisée qui se trouve au bout de l'étui, au
moment où ce dernier arrive au bout de la rainure.

Toutes ces manœuvres sont fort simples, et ce châs-
sis-portefeuille est d'un usage excessivement commode,
et se recommande à tous les amateurs qui font usage de
papier sec, car il dispense de châssis en bois lourds
et embarrassants, et donne une coïncidence parfaits
entre la glace dépolie et la feuille sensibilisée.

NOTE ADDITIONNELLE

PROCÉDÉ DE M. A. CIVIALE.

« Monsieur,

« Au moment où vous imprimez mon procédé sur papier ciré, je viens de trouver le moyen de diminuer considérablement le temps de pose pour le papier ciré sec, l'albumine et le collodion secs, et, bien que le temps m'ait manqué pour faire des expériences complètes, je puis néanmoins donner des indications qui permettront, je l'espère, de réussir entièrement.

« J'ai été amené à faire ces expériences en remarquant la rapidité que donne au papier humide la présence du nitrate d'argent en liberté à la surface de la feuille, et j'ai cherché à mettre le papier ciré sec (après l'exposition à la lumière) à peu près dans les mêmes conditions que le papier humide.

« J'ai agi de même pour l'albumine et le collodion secs, en les comparant à l'albumine et au collodion humides.

« J'ai suivi, pour la préparation du papier ciré sec, le procédé décrit dans les pages précédentes, et, le pa-

pier sensibilisé étant convenablement lavé et séché, le temps de pose pour un appareil de 37/27, en se servant du verre à paysages et du petit diaphragme, varie de 2 minutes à 4 minutes et demi, suivant le paysage à reproduire, au lieu de 18 minutes environ que j'avais indiquées.

« Ce résultat est obtenu en plongeant l'épreuve, après son exposition à la lumière, dans le bain d'acétonitrate sensibilisateur, et, quand la feuille est entièrement recouverte par le liquide, au bout de 10 à 15 secondes, je la prends avec des pinces et la porte dans le bain d'acide gallique déjà indiqué :

Eau distillée, 1,000 gr.
Acide gallique, 3 gr. 5 décigr.

« Mais sans addition d'eau de lavages.

« L'épreuve apparaît rapidement et demande moins de temps pour venir complétement qu'il ne lui en faut dans le procédé déjà donné.

« Le papier ciré sec ainsi traité présente les avantages et les inconvénients du papier humide, c'est-à-dire plus de rapidité jointe à plus de dureté et une instabilité plus grande dans les résultats.

« Un temps orageux donne quelquefois lieu à des réductions d'argent dans le bain ; aussi une très-grande propreté des cuvettes est-elle indispensable.

« Le papier doit être choisi, ne pas être ioduré depuis plus de six mois, et, jusqu'à présent, je n'ai pu obtenir de bons résultats qu'avec des feuilles sensibilisées le matin même du jour où j'ai opéré.

« Peut-être pourra-t-on obtenir des résultats cons-

tamment bons en augmentant la quantité d'acide acéti-
que du bain d'acéto-nitrate ou en modifiant légèrement
ce dernier ; mais le temps m'a manqué pour ces expé-
riences.

« Avec votre appareil 37/27, un portrait vient com-
plétement à l'ombre en 40 ou 50 secondes.

« L'appareil 27/21, en employant le verre à paysages
et le petit diaphragme, donne des vues dans un temps
qui varie de 1m à 2m 1/2.

« Les papiers cirés préparés par d'autres procédés
doivent, par leur immersion dans le bain sensibilisa-
teur, donner des résultats analogues.

« Quant à l'albumine et au collodion secs, en ren-
dant leur surface humide (après l'exposition à la
lumière) au moyen du bain sensibilisateur, on arrivera
à peu près, sinon entièrement, à la rapidité de l'albu-
mide et du collodion humide. »

PHOTOGRAPHIE SUR ALBUMINE

PAR

M. E. BACOT

(1857)

PHOTOGRAPHIE

SUR GLACE ALBUMINÉE

M. E. Bacot à M. Charles-Chevalier.

« Dans votre dernière lettre, vous me demandez des renseignements sur le procédé que j'emploie pour opérer sur glace albuminée. Je vous dirai que ma manière diffère peu de tout ce qui a été publié jusqu'à ce jour. Cependant, aujourd'hui je vais vous donner ce procédé sans aucune restriction.

« Je suis bien convaincu que quiconque suivra exactement les indications suivantes, obtiendra, à coup sûr, une fort belle épreuve sur chaque glace. Ce procédé n'est pas aussi rapide que le collodion.

« Mais, cependant, on peut, avec votre objectif, plaque normale à verres combinés, obtenir à l'ombre un bon portrait, dans une moyenne de 30 à 45 secondes. Avec l'objectif de 4 pouces (108 millimètres), le portrait de M. de Brébisson, que vous avez chez vous, a été obtenu en une minute 40 secondes, à l'ombre.

« Il y a quelques années, M. Regnault de l'Institut,

présenta à l'Académie des sciences, des épreuves ins-
tantanées représentant la mer avec ses vagues.

« Le nettoyage des glaces est très-important. Il faut
qu'elles soient parfaitement lavées et terminées par un
lavage avec de l'alcool à 40°, et un vieux linge de toile
qui laisse le moins de duvet possible. Au moyen d'un
gros blaireau très-propre, j'enlève le peu de duvet et la
poussière qui peuvent se trouver à la surface. La cham-
bre où l'on veut préparer une certaine quantité de glaces,
doit être parfaitement nettoyée à l'avance et exempte
de tout courant d'air, car chaque poussière forme des
taches.

« Je prends six blancs d'œufs, dont j'ai eu soin d'ôter
le germe.

« Je les mets dans un grand saladier.

« Dans une petite casserole de porcelaine, je mets :

Eau distillée.	45 grammes.
Dextrine.	9 —
Iodure de potassium . .	3 —
Bromure de potassium .	5 déc.

« Je fais dissoudre (en chauffant sur une lampe à
alcool) la dextrine. Lorsque la dissolution est complète,
j'éteins la lampe et j'ajoute l'iodure et le bromure. Je
laisse un peu refroidir et je filtre cette préparation dans
les six blancs d'œufs, que je bats ensuite en mousse.
Douze heures après, l'albumine, qui est redevenue
liquide, est bonne à étendre sur les glaces. J'ai, à cet
effet, une planche en bois, plus petite que les glaces,
que je mets parfaitement de niveau.

« Ensuite, après avoir épousseté la glace avec le

blaireau, je la pose sur cette planche et, avec un vase à bec, je verse l'albumine sur la glace. Il faut en verser assez pour la couvrir ; il ne faut pas en verser trop, autrement l'albumine se répand et on en perd beaucoup.

« Un peu de pratique vous met vite au courant de cette opération qui est la plus difficile de toutes. S'il reste sur la glace quelque partie où l'albumine ne se soit pas étendue, en lui donnant un mouvement de va-et-vient, on finit de la couvrir en l'étendant avec un morceau de papier.

« Ensuite on fait égoutter l'excédant d'albumine en ramenant successivement la goutte par les quatre angles et en la faisant revenir définitivement au milieu, je pose ensuite cette glace sur une planche, parfaitement de niveau, pour la faire sécher, à l'abri de la poussière. Mes glaces, parfaitement séchées, sont ensuite renfermées dans des boîtes à plaques, pour s'en servir au besoin. Au moment de faire des épreuves, je soumets la glace albuminée à la surface d'une boîte à iode, jusqu'à ce qu'elle ait pris une belle teinte jaune d'or. Ensuite, je la plonge (ici il faut être dans une chambre éclairée seulement par un verre jaune) dans l'acéto-nitrate ainsi composé :

Eau distillée. 280 grammes.
Nitrate d'argent fondu. . . . 32 —
Acide acétique cristallisable.. 80 —

« Après deux minutes d'immersion, la glace est retirée et parfaitement lavée à l'eau distillée. Si on doit l'employer sèche il faut changer l'eau deux ou trois fois.

« L'exposition à la chambre noire ayant eu lieu, je fais chauffer légèrement, à 50 ou 60°, la préparation suivante, en quantité suffisante pour que, étant versée dans une bassine, cette préparation couvre entièrement la glace.

Eau distillée. . . . 400 grammes.
Acide gallique. . . 7 —
Acétate de chaux. . 3 —

« Lorsque ce liquide est versé à chaud dans la bassine, j'y plonge la glace, et lorsqu'il est refroidi, j'y ajoute quelques gouttes d'acéto-nitrate, ainsi composé :

Eau distillée. . . . 100 grammes.
Nitrate. 6 —
Acide acétique. . . 20 —

« Lorsque l'épreuve est entièrement parue, je la lave et je la fixe à l'hyposulfite à 10 %, je la lave et la laisse sécher en la posant sur un angle.

« C'est avec ce procédé que j'ai fait, devant votre fils Arthur, la fontaine Cuvier, en douze ou quinze secondes, avec votre objectif 1/2 plaque.

« Pour bien expliquer toutes ces manipulations, il y aurait une forte brochure à écrire ; mais je crois les renseignements ci-dessus suffisants pour dire que la réussite sera certaine : car sur 50 glaces employées, soit à sec pour les monuments, soit humides pour les portraits, on en obtiendra, à coup sûr 45, et encore si on en manque, c'est que l'on se sera trompé sur le temps de pose...»

E. BACOT.

DU COLLODION SEC ALBUMINÉ

PAR

M. ALPHONSE DE BRÉBISSON

PROCÉDÉ AU CHARBON

DU COLLODION ALBUMINÉ

PAR

M. ALPHONSE DE BRÉBISSON.

M. A. DE BRÉBISSON A M. CHARLES—CHEVALIER.

« Monsieur,

« Il y avait trois mois à peine que j'avais publié la troisième édition de mon *Traité du Collodion,* que vos bons soins ont rendu populaire, lorsque M. Taupenot fit connaître son excellent procédé qui était destiné à remplacer, d'une manière si avantageuse, toutes les formules de collodion sec, même les plus préconisées depuis cette époque. J'eus alors le regret de n'avoir pas différé ma publication que j'avais intitulée, en second titre : *Répertoire de la plupart des procédés connus.* Permettez-moi donc, après avoir longtemps travaillé et modifié le procédé Taupenot, de profiter de votre publication pour y faire entrer ce complément de mon Traité dont vous avez bien voulu être dépositaire.

« En passant en revue, le plus succinctement qu'il me sera possible, les manipulations nécessaires à l'emploi

6

de ce procédé, je vais présenter ici les formules auxquelles je donne la préférence, après de nombreux essais.

« J'emploie un collodion très-faible ainsi composé :

Collodion normal. 50 centimètres cubes.
Ether sulfurique, à 62°. . . 40 —
Alcool ioduré. 40 —

« Le collodion normal cité renferme un gramme et demi de coton-poudre pour cent centimètres cubes d'éther sulfurique à 62°, auxquels on ajoute environ dix centimètres cubes d'alcool à 40° pour déterminer la dissolution du coton-poudre.

« Pour iodurer l'alcool, également à 40°, on y fait dissoudre quatre grammes d'iodure de potassium finement broyé. La dissolution n'est pas complète. Agiter un moment et filtrer.

« Je me suis souvent servi, avec succès, de vieux collodion pour portraits, devenu rouge et ayant perdu toute sensibilité, après l'avoir étendu d'éther et d'alcool ioduré de manière à le ramener à peu près aux proportions que j'ai indiquées ci-dessus. La qualité du collodion n'est pas aussi importante qu'on pourrait le croire pour ce procédé ; il est surtout nécessaire que la densité de la couche qu'il fournira soit telle qu'elle n'amène pas de soulèvements au moment de la dernière sensibilisation.

« On étend, comme à l'ordinaire, le collodion sur une glace ou un morceau de verre parfaitement nettoyé et desséché et, après l'avoir laissé égoutter quelques secondes, on sensibilise cette couche dans un bain d'azotate d'argent neutre à 4 ou 5 pour cent dans lequel on l'agite

pendant environ une demi-minute, jusqu'à ce que l'aspect gras du collodion ait disparu. On retire cette plaque du bain et on la porte dans une autre cuvette pleine d'eau distillée ou de pluie. Au moyen d'un crochet, par des soulèvements et abaissements successifs, on lave un moment la couche collodionnée pour enlever l'azotate d'argent qui n'a pas été converti en iodure et on termine en versant sur la plaque inclinée un filet d'eau qui complète ce lavage. Après avoir laissé égoutter quelques secondes, on verse sur la surface du collodion une couche d'albumine préparée ainsi qu'il suit :

« J'ajoute à trois blancs d'œufs soixante grammes d'eau chargée de dextrine à 15 pour cent et un gramme d'iodure de potassium. Je fais dissoudre préalablement la dextrine dans l'eau légèrement chauffée, de manière à ce que la solution devienne transparente.

« Ce mélange de blancs d'œufs et d'eau dextrinée et iodée est battu dans un vase avec une fourchette d'argent ou de bois jusqu'à ce qu'il monte en une mousse épaisse qu'on laisse reposer. Au bout de quelque temps, on trouve au-dessous de la mousse une certaine quantité d'albumine déposée que l'on tire à part. C'est cette partie dont on verse environ une cuillerée sur la couche de collodion qu'on vient de laver. On a soin de pencher la plaque en divers sens de manière à ce que l'albumine s'étende sur toute la surface du collodion. La glace doit être enfin inclinée vers un de ses angles pour faire écouler l'excédant de l'albumine qui doit être jeté, et on la laisse sécher. Si l'on était pressé, on pourrait hâter le desséchement de la plaque en promenant son envers au-dessus de la flamme d'une lampe à alcool. L'addition de la dextrine empêche la couche collodionnée et albuminée

de se fendiller. Je préfère néanmoins la dessiccation naturelle.

« Toutes les opérations que je viens de décrire peuvent être faites au grand jour, si le bain d'argent est neutre; car s'il était acide, plus tard les épreuves seraient voilées, à moins que l'on eût opéré dans l'obscurité. Mieux vaudrait, dans ce dernier cas, employer, pour cette sensibilisation et celle qui va suivre, le même bain d'acéto-azotate d'argent, selon l'habitude de quelques photographes. Des plaques ainsi préparées et bien séchées peuvent être gardées très-longtemps sans inconvénient.

« Pour donner la dernière sensibilisation, opération qui doit être faite à l'abri de la lumière, on plonge la plaque dans un bain d'acéto-azotate d'argent renfermant :

Eau-distillée. 100 grammes.
Azotate d'argent. 8 —
Acide acétique cristallisable. . . 8 —

Une immersion de trente à quarante secondes suffit. On lave ensuite la plaque dans de l'eau de pluie pendant quelques secondes, et on termine, comme pour le collodion, en promenant sur la couche sensibilisée la chute d'un filet d'eau pendant cinq ou six secondes. Un lavage plus prolongé diminuerait beaucoup la sensibilité. Mais aussi, si l'on n'enlevait pas par le lavage l'azotate d'argent libre resté à la surface de l'albumine, elle serait sujette à présenter des taches sur l'épreuve et ne se conserverait pas. Avant de laisser sécher la couche sensibilée lavée, lorsqu'elle est un peu égouttée, je verse

sur sa surface une solution très-faible d'acide pyrogal-
lique dont telle est la préparation :

Eau distillée, 100 grammes.
Solution alcoolique d'acide pyrogallique (à 2 0/0), 6 gouttes.

Après avoir étendu sur la couche de collodion albu-
miné une certaine quantité de ce liquide, on laisse
égoutter et sécher.

« J'ai conservé des plaques ayant reçu ces diverses
préparations, à l'abri de la lumière et de l'humidité,
pendant plus de deux mois sans m'être aperçu d'aucune
perte de sensibilité.

« Je dirai peu de mots sur la durée de l'exposition à
la chambre noire que réclame le collodion albuminé,
cette durée étant tout à fait dépendante du degré de
lumière et de la qualité des objectifs employés. Dans
cette saison, au soleil, avec un objectif à verres combi-
nés pour paysages, format 21 centimètres sur 27 centi-
mètres, on obtiendra la vue d'un monument dans une
ou deux minutes.

« Pour faire apparaître l'image, j'emploie de l'eau
saturée d'acide gallique additionnée de quelques gouttes
d'une solution faible d'acéto-azotate d'argent neuf. Je
fixe avec l'hyposulfite de soude.

« En suivant les prescriptions données ci-dessus, je
pense que l'on reconnaîtra que ce procédé est d'une
grande simplicité et d'un emploi des plus faciles. Ainsi
l'on peut, pour un voyage de plusieurs jours, de plus
d'un mois même, emporter ses plaques sensibilisées et,
plus tard, ne les faire apparaître que chez soi, à son
retour, avec tous les avantages d'un local approprié.

« Quelques personnes ont été rebutées dans leurs essais de collodion albuminé par des soulèvements, sortes de petites ampoules qui se montrent quelquefois sur l'épreuve au moment de la dernière sensibilisation et plus encore lors de l'apparition de l'image et de sa fixation. Avec des glaces bien nettoyées, parfaitement sèches, avec un collodion très-étendu d'éther et avec de l'albumine additionnée d'eau chargée de dextrine, ces accidents ne se présentent presque jamais. Si par hasard, dans l'angle de la plaque par où le collodion s'est égoutté, point où nécessairement la couche est plus épaisse, on apercevait quelques légers soulèvements, on ne doit pas s'en inquiéter, et après le lavage qui suit la fixation, il faut laisser la plaque, après l'avoir égouttée quelques instants, sécher horizontalement; l'épreuve n'en con-servera aucune trace fâcheuse après la dessiccation. Sou-vent en augmentant la dose d'éther dans un collodion, on l'empêche d'avoir ce défaut que l'on peut prévenir aussi par l'addition d'une très-petite quantité de solution alcoolique d'iodure de fer dont j'ai donné la composition dans mon Traité du collodion photographique. Cette modification donne une grande solidité à la couche. Mais, je le répète, ces remèdes ne sont utiles qu'avec des collodions anciens ou dont on ne connaît pas bien les éléments constitutifs. Avec celui dont je me sers et dont je viens de donner la formule, les soulèvements sont des plus rares.

« Le lavage avec la solution d'acide pyrogallique, après la dernière sensibilisation, produit un effet rempli d'avantages. La sensibilité est augmentée, l'apparition plus prompte dans le bain d'acide gallique, et les épreu-ves ont plus de vigueur. Le temps de l'exposition dans la

chambre obscure peut être prolongé sans crainte de voir le ciel et les clairs se solariser, ce qui les empêche de prendre de l'intensité et ce qui nuit à la venue des détails dans les ombres. On peut remplacer l'acide pyrogallique par l'acide gallique dont on met alors une dose un peu plus considérable.

« La solidité du collodion albuminé permet de renfermer les plaques préparées avec cet enduit sensible dans des étuis-châssis en carton léger, analogues à ceux de M. Clément, pour les transporter et placer dans la chambre noire, de supprimer ainsi le lourd bagage des châssis ordinaires, ayant trop de poids et de volume pour être emportés en nombre dans une excursion photographique.

« ALPHONSE DE BRÉBISSON.

« Falaise, 28 mai 1859. »

PROCÉDÉ AU CHARBON

PAR

M. ALPHONSE DE BRÉBISSON.

« Falaise, 11 janvier 1859.

« Cher Monsieur,

« Il n'y a jamais d'indiscrétion à me demander un renseignement sur une science dont je m'occupe, parce que je suis un partisan déclaré de la propagation de la lumière.....

« Je fais dissoudre 6 ou 7 grammes de belle gélatine dans 100 grammes d'eau saturée de bichromate de potasse dans une bassine de porcelaine chauffée avec la flamme d'une lampe à alcool. Sur cette solution, je fais flotter, quelques secondes, une feuille de papier fort et satiné, l'enlève de suite et la suspends par un angle pour la faire sécher.

« Après dessiccation, je place dans la presse à repro-

duction cette feuille de papier sensible sous un cliché. Une insolation quatre fois moindre que celle qu'exige le papier au chlorure d'argent suffit. Je me trouve au moins aussi bien de l'exposition à la lumière diffuse. Si l'on solarisait les clairs, le noir n'adhérerait pas dans ces points.

« Au sortir de l'exposition à la lumière, je rentre dans un appartement obscur et je place mon épreuve, l'image en dessus, sur une glace où je la fixe momentanément avec quelques points de gomme très-épaisse placés aux angles et sur les bords. Ensuite, avec un tampon de coton, trempé dans du noir, je frotte légèrement l'épreuve de manière à la couvrir d'une couche uniforme. J'emploie de beau noir de fumée bien sec; on peut le remplacer par la plombagine, la sanguine ou toute autre poudre colorée, fine et bien sèche.

« Ma feuille étant détachée de la glace et placée dans une bassine, je verse dessus une couche d'eau bouillante, et bientôt, au moyen d'un tampon de coton ou mieux d'une sorte de pinceau en chiffon fin et mou, je découvre le dessin en passant successivement sur les diverses parties et nettoyant les blancs, ce qui est facile et très-prompt. Un lavage à grande eau termine l'opération.

« Beaucoup de manipulateurs mettent le noir avant l'insolation, mais des expériences comparatives m'ont prouvé que cette pratique nuit à l'effet de la lumière. Ces épreuves sont loin d'avoir la finesse de celles au chlorure d'argent. L'effet du frottement au tampon leur donne un aspect plombé qui est froid et peu agréable. Il faudrait qu'on trouvât un noir très-fin, très-intense; dont les particules ne se soudassent pas entre elles comme cela arrive surtout avec la plombagine, ce qui

fait que les bords d'un trait ont toujours des bavochures qui, quoique microscopiques, nuisent à la netteté. Enfin cet art est dans l'enfance et on doit espérer de l'avenir. C'est déjà beaucoup d'obtenir rapidement, presque sans frais, des épreuves indélébiles.

« Votre tout dévoué,

« DE BRÉBISSON. »

PROCÉDÉ

POUR OBTENIR DES ÉPREUVES

POSITIVES SUR COLLODION

PAR M. ADOLPHE MARTIN

Professeur au Collége Sainte-Barbe, ex-professeur à l'Académie
de Lausanne.

MÉMOIRE DÉPOSÉ LE 20 JUILLET 1852

AU SECRÉTARIAT DE LA SOCIÉTÉ D'ENCOURAGEMENT.

ÉPREUVES POSITIVES SUR COLLODION

M. ADOLPHE MARTIN

PRÉPARATION DU COLLODION.

Le collodion photographique est une solution éthérée de coton azotique renfermant une certaine quantité d'iodure d'argent tenu en dissolution par un iodure alcalin.

Le coton azotique doit être préparé en mettant dans un flacon bouché à l'émeri à large ouverture :

200 grammes acide sulfurique.

100 grammes azotate de potasse (salpêtre) en poudre.

On agite pour faire réagir l'acide sur le sel, et lorsque la masse de consistance sirupeuse est bien homogène, on ajoute portions par portions :

5 grammes du plus beau coton cardé.

A chaque addition de coton, on agite le flacon de manière à mouiller complétement la portion ajoutée. Lorsque tout a été introduit, on laisse reposer pendant cinq minutes environ, puis on verse la masse entière dans une terrine contenant de l'eau. On la lave dans

cette eau, et lorsqu'on ne sent plus sous la main de sel
de potasse, on serre le coton de manière à en exprimer
tout le liquide. On le lave ainsi dans huit ou dix eaux
successives, puis l'ayant tordu et séché dans un linge,
on l'étend en éventail et on le sèche en le fixant à une
corde au moyen d'une épingle.

Ce coton azotique bien séché est entièrement soluble
dans le mélange d'éther et d'alcool qui sert à faire le
collodion.

Pour un demi-litre de collodion, le mélange se com-
pose de :

Éther sulfurique à 62° 300 centimètres cubes.
Alcool à 40° 125 —
Coton azotique. . . 3 grammes.

Lorsque l'éther et l'alcool ont été mélangés, on ajoute
portions par portions le coton azotique que l'on aura dû
ouvrir de manière à ne pas laisser de nœuds ou parties
plus serrées. On agite, et la dissolution du coton doit
être complète.

Pour rendre ce collodion photogénique, il suffit d'y
ajouter la dissolution suivante d'iodure d'argent dans
un iodure alcalin :

Alcool à 40° 75 centimètres cubes.
Iodure d'ammonium ou de potassium 7 grammes.
Azotate d'argent. 0 gr. 7 décigr.

Lorsque l'on ajoute l'azotate d'argent à la solution
alcoolique d'iodure, il se forme par l'agitation un pré-
cipité jaune d'iodure d'argent qui ne tarde pas à se

dissoudre, on verse alors cette solution dans la pre-
mière, on agite bien et on laisse reposer.

Le liquide obtenu doit être parfaitement limpide et
ne pas former de dépôt. On peut ordinairement l'em-
ployer immédiatement sans même le filtrer. Cependant,
il est préférable de faire toujours cette dernière opéra-
tion. On passe le collodion à travers un linge fin, ou on
filtre au papier gris dans un entonnoir à bords dressés
et fermé avec une glace mince si le collodion doit être
employé de suite.

FORMATION DE LA COUCHE DE COLLODION.

La glace bien nettoyée et bien sèche, est posée hori-
zontalement sur un support à vis calantes.

On verse à sa surface une quantité de collodion qui
couvre toute son étendue ; puis, saisissant la plaque par
le milieu de la partie droite, en ayant soin qu'il n'y ait
que l'ongle qui porte sur le bord de la glace, on ren-
verse par le côté opposé l'excès de collodion dans un
entonnoir s'adaptant au goulot d'un flacon destiné à cet
usage. On donne alors un mouvement de balancement
à la plaque pour empêcher les rides qui se sont formées
d'être permanentes, et, après avoir essuyé l'envers de
la plaque, on la pose de nouveau sur son support hori-
zontal jusqu'à ce qu'elle ait pris cet aspect un peu mat
qui caractérise l'état dans lequel elle doit être plongée
dans le bain d'azotate d'argent.

Nota. — Pour s'assurer de l'horizontalité du support à vis
calantes, on y place une plaque de glace sur le milieu de la-
quelle on verse de l'eau ; on fait jouer les vis, si besoin en est,

jusqu'à ce que la couche de liquide ait partout la même épaisseur, Lorsque ce résultat est atteint, on enlève la glace et on la remplace par la glace à couvrir de collodion.

Cette petite opération est faite une fois pour toutes, pour un même emplacement.

SENSIBILISATION DE LA COUCHE DE COLLODION.

La glace, portant sa couche de collodion, est plongée d'un seul trait dans un bain d'azotate d'argent formé de :

> Eau distillée. 500 grammes.
> Azotate d'argent. 40 —
> Acide azotique. 15 —

Les cuvettes verticales sont les plus commodes ; mais comme elles sont dispendieuses, on peut les remplacer par des cuvettes plates, bien que l'opération soit alors un peu plus difficile à exécuter. Ceci se rapporte aux plaques de la grandeur de 20 centimètres sur 15 et au-dessus ; car, pour les grandeurs au-dessous, on peut prendre avec facilité la plaque dans la main et la plonger d'un seul trait dans le liquide, la face en dessus.

Dans tous les cas, il est convenable d'employer une quantité de liquide plutôt surabondante que trop faible ; on évite ainsi sur la couche des taches qui proviennent de ce que l'éther vient quelquefois flotter à la surface du liquide, lorsque celui-ci est en trop petite quantité, et dissout les portions de la couche auxquelles il adhère lorsqu'on retire la glace du bain d'azotate. Pour éviter des taches analogues, on ne doit retirer la plaque du

bain qu'après un séjour d'environ une minute et après s'être assuré qu'en la retirant la couche n'offre plus une apparence graisseuse, auquel cas on devrait la re-plonger immédiatement dans le liquide. La glace, qui doit être devenue laiteuse et d'une teinte uniforme, est mise dans le châssis, et celui-ci est porté à la chambre obscure en le maintenant dans la position même où il devra poser.

L'impression lumineuse dans la chambre noire a tou-jours lieu dans un temps très-court.

Nous avons pris des épreuves de 20 centimètres sur 15, de personnes et d'objets placés au soleil, dans le temps strictement nécessaire pour démasquer l'objectif et le recouvrir.

· Le seul reproche adressé jusqu'à ce jour à l'objectif de M. Charles-Chevalier, était la lenteur de l'impression lumineuse; les verres très-blancs qu'il emploie mainte-nant ne nous paraissent plus laisser rien à désirer, même sous le point de vue de la rapidité. Quant à la perfection de l'image qu'ils donnent, les amateurs ont pu l'apprécier depuis longtemps.

Il est un point important sur lequel nous devons in-sister, c'est que, dans le procédé que nous donnons ici, *deux glaces préparées de la même manière et exposées le même temps à l'impression lumineuse, donnent des résultats identiques*, si la lumière qui éclaire les objets à reproduire n'a pas trop changé de qualité et d'inten-sité.

DÉVELOPPEMENT DE L'IMAGE.

La pose ayant eu lieu dans les limites de temps sup-

posées convenables, le châssis est refermé et rapporté
dans le cabinet où a eu lieu la sensibilisation, dans la
position même où il a reçu l'impression lumineuse, puis
la plaque est sortie et plongée, dans cette même posi-
tion, dans le bain de sulfate de protoxyde de fer.

Ce bain est formé d'une dissolution à peu près satu-
rée à froid de couperose ordinaire du commerce dans de
l'eau ordinaire, acidulée de quelques gouttes d'acide
sulfurique, cette dissolution est filtrée ; elle peut alors
être employée immédiatement et servir très-longtemps
sans exiger d'autre soin qu'une filtration de temps à
autre.

L'apparition de l'image dans ce bain est presque
instantanée; cependant on y laisse séjourner un peu la
plaque, afin que tous les détails soient bien venus, et
au bout d'une minute environ, on la retire ; puis on la
lave en la plongeant dans une cuvette contenant de
l'eau filtrée; enfin, on la sort du bain d'eau et on la
lave encore soigneusement avec de l'eau filtrée. En opé-
rant ainsi que nous l'avons indiqué jusqu'ici, l'image
obtenue est toujours négative. L'opération qui doit nous
occuper maintenant est sa transformation en une image
positive complète.

TRANSFORMATION EN IMAGE POSITIVE.

Cette transformation a lieu sous l'influence du bain
suivant de cyanure double d'argent et de potassium :

Eau	1,000	grammes.
Cyanure blanc de potassium.	25	—
Azotate d'argent.	4	—

On fait dissoudre le cyanure dans l'eau, dont on a réservé une vingtaine de grammes dans lesquels on fait dissoudre l'azotate d'argent; puis on verse cette solution dans la solution de cyanure. Il se forme un précipité caséeux de cyanure d'argent; mais en agitant, ce précipité disparaît et le bain est prêt à servir immédiatement.

On y plonge la glace, et l'image semble disparaître; cependant, si on la retire et qu'on la place au-dessus d'un fond noir, on voit disparaître la couche jaunâtre d'iodure d'argent, et l'image positive apparaître en même temps.

C'est à ce moment que l'on voit si le temps de la pose a été convenable.

S'il a été trop court, l'épreuve est noire et incomplète; si, au contraire, il a été trop long, un voile blanc d'argent réduit couvre l'image qui n'offre de distincts que les endroits les moins lumineux.

(Quelques expériences et une épreuve au commencement de chaque séance en apprendront plus à ce sujet que des conseils.)

Lorsque l'image, venue à point, paraît complétement débarrassée de toute trace d'iodure, on la lave avec soin dans de l'eau filtrée, et on la laisse sécher debout dans une boîte ou dans une armoire.

FIXAGE ET ENCADREMENT.

Les épreuves ainsi obtenues ne présentent que les lumières qui sont formées par de l'argent réduit à l'état de poudre fine et présentant l'aspect de ce que l'on appelle le *mat de penaule*. Ces lumières sont blanches,

quelque fond que l'on mette derrière elles. Les parties obscures sont transparentes et n'acquièrent de valeur que celle de ce fond que l'on peut varier suivant les effets à produire.

Il y a deux manières de former ce fond, soit en se réservant de faire servir plus tard l'épreuve comme *négatif*, et alors on doit la couvrir d'un vernis transparent qu'on laisse sécher ; puis on l'encadre, la face nue de la glace en dessus, on l'assujettit dans le cadre ou le passe-partout, et on met derrière un fond de velours de la couleur que le goût et la nature de l'épreuve auront fait choisir, puis on ferme l'encadrement.

On peut employer à cet usage un vernis à l'esprit-de-vin ou à l'essence. Ce dernier met plus de temps à sécher, mais il est plus dur lorsqu'il est sec, et les épreuves, une fois vernies, peuvent être empilées les unes sur les autres, en les séparant seulement par une feuille de papier jusqu'à ce qu'on puisse les encadrer.

Si l'on a employé le vernis à l'esprit-de-vin, la surface de l'épreuve devient blanche et laiteuse, et on serait tenté de la croire perdue. Cependant, si on la laisse sécher, la transparence et la beauté de l'épreuve reviennent peu à peu. Ce dernier vernis doit être appliqué sur le support à vis calantes comme le collodion ; on réserve l'excès de vernis et on laisse sécher debout.

La seconde manière de terminer l'épreuve est la meilleure : elle consiste à appliquer, derrière l'épreuve, un vernis coloré séchant promptement. Celui qui nous a donné le meilleur résultat est un vernis analogue au vernis à recouvrir des graveurs. Il est formé par digestion à feu doux, de :

Essence de térébenthine. . . 100 grammes.
Bitume de Judée pulvérisé . . 20 —
Cire blanche 4 —

Lorsque le bitume et la cire sont dissous, on passe encore chaud à travers un morceau d'étoffe de laine, et on verse dans une bouteille que l'on ferme avec un bouchon.

Le vernis s'applique froid, au blaireau plat, sur l'épreuve même, qui n'en est pas altérée ; il sèche promptement et donne aux noirs une teinte brune d'un ton très-chaud.

DES ACCIDENTS ET DES MOYENS D'Y REMÉDIER.

Si l'on a suivi exactement les instructions qui précèdent, on obtiendra, à coup sûr, des épreuves satisfaisantes, et l'incertitude ne pourra avoir de prises que sur le temps de la pose, qui ne varie pas pour d'égales qualités et quantités de lumière.

Nous devons cependant prévoir quelques mécomptes qui proviennent, d'une part, de ce que le collodion, qui a déjà séjourné sur la plaque et que nous avons dit de conserver dans un flacon spécial, a éprouvé une altération à l'air libre et au contact de la plaque ; il s'est appauvri en coton azotique plus encore qu'en éther.

Il est donc convenable de le réparer, et l'on n'a qu'un guide pour cela, c'est la manière dont se comporte la plaque dans le bain d'azotate d'argent, et, plus tard, dans celui de sulfate de fer.

Lorsqu'une plaque, portant à sa surface une couche de collodion, de densité et d'iodurage convenables, est

plongée dans le bain d'azotate, elle prend, au bout du temps indiqué, l'apparence d'un verre opalin. Mais si le collodion est trop faible par rapport à la quantité d'iodure, la couche paraît se déchirer, et l'iodure d'argent formé n'a plus d'adhérence au collodion et se soulève par parties, soit dans le bain d'azotate, soit dans celui de sulfate de fer après la pose ; il convient alors d'ajouter du coton azotique à ce collodion et de filtrer si besoin est.

Si c'est, au contraire, l'iodure qui est en trop petite quantité, la couche devient à peine laiteuse, et l'épreuve, qui demande une plus longue exposition à la chambre noire, n'a plus aucune vigueur.

Enfin, si le collodion est trop épais, les rides qui se sont formées pendant la préparation de la couche ne peuvent s'effacer : il faut alors ajouter de l'éther contenant la moitié environ de son volume d'alcool.

Ces données suffiront, en général, pour réparer un collodion ayant subi une altération quelconque.

Nous avons recommandé de maintenir toujours la plaque dans la même position, depuis le moment de sa sortie du bain d'azotate jusqu'à son immersion dans le sulfate de fer ; c'est qu'en effet, si on retournait la plaque, l'azotate d'argent qui s'était amassé à sa partie inférieure reviendrait sur l'épreuve et la renfoncerait sur les traces de son passage en produisant des taches ; on verrait aussi apparaître des taches sous forme de marbrures si on retirait la plaque du bain de sulfate de fer avant que tous les détails aient bien paru.

La dernière cause d'insuccès est un appauvrissement trop grand du cyanure double d'argent et de potassium, qui ne dissout plus suffisamment l'iodure non modifié

par la lumière et ne donne pas aux noirs une transpa-
rence assez complète. On retarde beaucoup cet accident
en ayant soin de bien laver la plaque au sortir du bain
de sulfate de fer, et lorsqu'il se présente, il faut, pour
y remédier, ajouter un peu de cyanure de potassium au
bain ou mieux le changer entièrement.

Une précaution très-simple évitera bien des acci-
dents : c'est la conservation en flacon bouché du bain
d'azotate filtré à chaque fois, et la filtration avant cha-
que séance des bains que l'on doit employer.

Avant de terminer ce mémoire, nous devons dire
quelques mots sur les réactifs que l'on emploie.

*On ne devra se servir que de produits d'une pureté
parfaite*, excepté pour le bain de sulfate de fer, où l'on
emploie très-bien la couperose ordinaire du commerce.

L'iodure de potassium a le grave inconvénient de
renfermer quelquefois du carbonate de potasse, qui agit
sur le collodion de la manière la plus facheuse en dé-
truisant peu à peu le coton azotique, ce qui fait que le
collodion n'a plus autant de consistance et que l'iodure
d'argent, qu'il ne retient plus, vient flotter à la surface
des bains d'azotate, et, plus tard, de sulfate de fer.
Pour éviter cet inconvénient, nous avons proposé de
remplacer l'iodure de potassium par l'iodure d'ammo-
nium. Nous n'avons pu constater de différence de rapi-
dité entre les plaques préparées par ces deux iodures.

L'éther employé devra être parfaitement exempt
d'acide sulfureux (et il est très-facile de s'en procurer
dans cet état de pureté, la plus grande partie de
l'éther étant fabriquée par le procédé Boullay). Il devra
être conservé dans un flacon bouché à l'émeri, et qu'il
remplira afin d'éviter la formation d'acide acétique, qui

n'a, du reste, d'autre effet que de colorer le collodion en rouge par sa réaction sur l'iodure alcalin qui met un peu d'iode en liberté. C'est dans la quantité plus ou moins considérable d'acide acétique formé par oxydation de l'éther, que l'on doit chercher la variation de teinte, peu importante, du reste, de chaque fabrication de collodion.

Le produit que l'on trouve le plus rarement pur, et qui aurait peut-être le plus besoin de l'être, est le cyanure de potassium. Ce sel ne renferme pas toujours la moitié de son poids de cyanure réel; cela tient au procédé de fabrication indiqué par un illustre chimiste, qui s'est aperçu trop tard qu'il avait indiqué aux fabricants un procédé nouveau de falsification et non un moyen d'obtenir une plus grande quantité de cyanure, ainsi qu'il l'avait cru.

Le cyanure de potassium doit donc être fabriqué par la fusion, en vase clos ou à peu près, et sans aucune addition, du prussiate de potasse du commerce préalablement desséché. Lorsque la masse est bien fondue, on la laisse reposer un peu et on décante la partie liquide, qui est le cyanure blanc de potassium pur.

Si l'on n'a pas pu se procurer de cyanure, on devra augmenter la dose du cyanure du commerce dans le bain que nous avons indiqué.

Un travail récemment présenté à l'Académie des sciences sur la pureté commerciale du cyanure par deux chimistes bien connus (et en particulier des photographistes sur métal, MM. Fordos et Gélis), nous fait espérer que bientôt cette lacune sera comblée, et que l'on pourra trouver dans le commerce du cyanure de potassium pur.

PHOTOGRAPHIE SUR COLLODION

PAR

M. A. FESTEAU.

PHOTOGRAPHIE SUR COLLODION

PAR M. A. FESTEAU

Le procédé que j'indique dans les quelques articles qui vont suivre, s'adresse principalement aux commençants ; toutes les explications sont données aussi clairement qu'il m'a été possible.

En un mot, c'est le procédé de tout le monde mis à la portée des personnes qui, ne tenant pas à faire une étude profonde de la photographie, désirent néanmoins obtenir des résultats qui puissent les satisfaire. Me bornant donc à ne donner que très-peu d'explications théoriques, je m'attacherai à rendre la pratique facile.

Dans la photographie sur collodion il faut obtenir deux épreuves :

1° Une *négative* ou *cliché* sur verre qui doit représenter en transparence l'image inverse de celle que l'on copie : *inverse* non pas comme sens mais comme couleur, c'est-à-dire que les blancs sont représentés par des noirs et réciproquement ;

2° Une *positive* sur papier qui doit donner d'après la né-gative l'image de ce même objet dans son apparence réelle.

L'épreuve négative est formée *dans* une couche d'*iodure d'argent* précipité sur la glace.

L'épreuve positive est formée *dans* une couche de *chlorure d'argent* précipité *sur* et *dans* le papier.

Ceci bien établi afin que nulle confusion ne puisse avoir lieu, il faut dire que la couche d'iodure d'argent ne pourrait se précipiter uniformément sur la glace nue; il est donc nécessaire d'enduire cette dernière d'une dissolution de coton-poudre dans un mélange d'éther et d'alcool, qui laisse par évaporation une pelli-cule de coton d'une ténuité extrême. Pour simplifier l'opération, on ajoute dans cette dissolution un *iodure* qui, plus tard, se combinera avec le sel d'argent pour former de l'*iodure d'argent* sensible à la lumière. Cette dissolution constitue le collodion photographique.

PRÉPARATION DU COTON-POUDRE.

Prenez un verre à expériences dans lequel vous mettez :

60 cent. cubes acide sulfurique bien blanc;
Ajoutez peu à peu :
70 grammes azotate de potasse (salpêtre) bien pulvérisé.

Faites cette préparation doucement, en agitant avec une baguette de verre et vous plaçant dans un fort cou-rant d'air jusqu'à ce que ce mélange soit bien complet; alors vous y plongez :

4 grammes de coton cardé.

Ce coton est le même que celui qui est employé pour polir les plaques métalliques. Laissez-le séjourner environ cinq minutes Au bout de ce temps, versez le contenu du verre dans un grand vase plein d'eau ordinaire filtrée. Agitez le coton, puis changez l'eau. Vous devrez alors éparpiller le coton de manière à le faire pénétrer bien complétement par les lavages que vous lui ferez subir, constamment renouvelés, jusqu'à ce qu'un morceau de *papier de tournesol* n'accuse plus aucune trace d'acide. Ce résultat obtenu, pressez le coton dans un linge, puis suspendez-le pour le sécher, en ayant soin d'étendre ses fibres pour faciliter la dessiccation.

PRÉPARATION DU COLLODION.

1° Mettez dans un flacon :

100 centimètres cubes éther sulfurique à 62°,
15 — alcool à 40°,
1 gr. 50 centig. coton poudre bien sec.

2° Faites dissoudre dans un verre à expériences, et dans 10 ou 15 grammes d'alcool à 40° :

1 gr. 50 c. d'iodure de cadmium.
0 50 c. de bromure de cadmium.

Mettez cette deuxième solution dans la première ; le collodion photographique est alors terminé et sera prêt à servir lorsque vous l'aurez fait passer deux ou trois fois pour le clarifier sur un tampon de coton mis au fond d'un entonnoir.

OBSERVATIONS SUR LE COLLODION.

Les iodures les plus employés en photographie sont les iodures de potassium, d'ammonium et de cadmium. Ce dernier est généralement préféré à cause de son exquise sensibilité. Les deux autres peuvent être employés de même, mais dans des conditions différentes. On se sert souvent de l'iodure de potassium seul, sans bromure, lorsque l'on désire obtenir des effets énergiques ou des épreuves dures, comme pour des reproductions de dessins, de gravures, etc. Mélangé de bromure de potassium, il rend le collodion moins dur et se conservant mieux en voyage qu'avec le cadmium.

L'iodure d'ammonium donne des épreuves moins heurtées que l'iodure de potassium et sert habituellement d'intermédiaire entre les deux autres.

Le collodion peut ne pas avoir toutes les qualités requises pour la bonne exécution des épreuves : il peut être trop épais, il faut alors ajouter un mélange d'éther et d'alcool jusqu'à ce qu'il semble être revenu à un état satisfaisant ; s'il était trop limpide, on devrait y ajouter du coton-poudre ; s'il est trop alcoolisé, la couche tient difficilement sur la glace, on y remédie le plus souvent en forçant un peu la dose d'éther sulfurique. Celui-ci se trouvera généralement en excès lorsque des réductions métalliques se produiront fréquemment à la surface de la glace sous forme de longues aiguilles.

Lorsque l'un ou l'autre iodure se trouvera en trop grande quantité dans le collodion, on verra la couche d'iodure d'argent se dédoubler dans le bain d'argent.

Le plus prompt remède sera d'ajouter de l'éther et de
l'alcool jusqu'à ce que cet effet ne se produise plus et
que la couche devienne bien pure et bien églaement
opaline.

En été, tenez autant que possible vos flacons de collo-
dion dans un vase plein d'eau fraîche, vous le conser-
verez ainsi bien plus longtemps intact. Si dans cette
même saison le bromure se trouvait légèrement en excès,
les épreuves viendraient très-détaillées, mais grises et
voilées.

NETTOYAGE DE LA GLACE

Formez un mélange de tripoli et d'alcool en propor-
tion suffisante pour former une bouillie peu épaisse dont
vous verserez quelques gouttes sur votre glace. Servez-
vous, pour l'étendre, d'un tampon de coton que vous
frotterez en tous sens sur la glace, sans oublier les tran-
ches qui peuvent être sales ou retenir de la poussière et
attirer des inconvénients. Laissez le tripoli sécher des-
sus jusqu'au moment de vous en servir; alors, enlevez
la poudre sèche au moyen d'un coton propre, puis posez
la glace sur une planchette à polir et frictionnez-la
fortement avec un chiffon de linge fin jusqu'à ce que
l'haleine condensée sur cette glace présente une buée
d'une parfaite uniformité. Dans le cas où quelque strie
ou tache apparaîtrait à cet examen, recommencez le
nettoyage entier.

Je préfère le chiffon à la peau de chamois. Cette der-
nière est sujette à se graisser rapidement, et il devient
ensuite difficile de la rendre à son état primitif; le linge,
au contraire, se lave et sert comme la première fois.

PRÉPARATION DE LA COUCHE SENSIBLE.

Filtrez dans une cuvette horizontale (1) de verre ou de porcelaine, une quantité minime de la solution suivante :

100 gr. eau distillée.
de 6 à 10 gr. d azotate d'argent fondu blanc.

Mettez le collodion sur la glace, époussetée préalablement avec un blaireau. La manière de verser le collodion est tout à fait indifférente, pourvu qu'on se renferme dans les conditions suivantes :

1º Le verser sans interruption et du premier coup, de manière à ce qu'il ne revienne aucunement sur lui-même, ce qui, dans ce cas, formerait des inégalités dans l'épaisseur de la couche iodurée et, par contre, des différences de sensibilité ;

2º Le verser sans lui faire toucher la main qui supporte la glace, ce qui entraînerait indubitablement les poussières ou corps étrangers, suivant la ligne diagonale, et formerait souvent une traînée noire à la venue de l'image ;

3º Verser, laisser égoutter dans le flacon, le liquide

(1) Les cuvettes verticales en gutta-percha ou en verre n'ont d'avantage que de coûter deux ou trois fois le prix d'une cuvette horizontale. De plus, elles ne peuvent servir exclusivement qu'à cet emploi. Si l'on se trouve en voyage, la cuvette horizontale sert à tous les usages ; enfin, si votre bain n'est pas toujours complet, votre glace ne trempe plus, et vous êtes obligé de renoncer aux épreuves.

excédant, et incliner la glace de droite à gauche et de gauche à droite, assez vite pour ne pas donner le temps aux stries longitudinales de persister et au collodion de sécher.

Cette petite opération terminée, prenez la glace par un coin, la couche de collodion en dessous, appliquez sur son bord supérieur un crochet plat en argent, en gutta-percha ou en baleine, et, appuyant le bord inférieur sur la paroi intérieure de la cuvette, abattez-la sur le bain sans temps d'arrêt. Laissez reposer quelques secondes, puis soulevez et répétez les immersions successives jusqu'à disparition complète des veines qui se forment tout d'abord à la surface. Mise enfin dans le châssis négatif à la place de la glace dépolie, la glace est prête à recevoir l'impression lumineuse.

DURÉE DE L'EXPOSITION A LA LUMIÈRE.

La place me manque ici pour donner de grandes explications sur cette partie de l'opération, qui est, du reste, encore douteuse pour tous et ne se connaît *approximativement* que par une grande habitude. Mesurer la force de la lumière ne serait rien avec les instruments en notre pouvoir jusqu'à présent, si l'on n'avait encore contre soi des milliers de causes de contradictions continuelles, comme les changements brusques de température et les grandes différences de sensibilité avec les mêmes substances employées dans le même moment, etc. Je renvoie donc pour ce sujet aux quelques bons ouvrages publiés qui s'étendent sur cette matière.

DÉVELOPPEMENT.

Préparez la solution suivante :

> 1,000 gr. eau distillée.
> de 3 à 6 gr. acide pyrogallique.
> 40 gr. acide acétique cristallisable.

La proportion d'acide pyrogallique dépend de la température. En hiver, l'action lumineuse étant moins intense, la réduction de l'argent se fait plus difficilement, augmentez alors la dose ; le contraire doit arriver nécessairement en été. Cette dissolution ne se conservant pas, préparez chaque jour la quantité nécessaire aux opérations de la journée.

Au retour de la chambre noire, mettez dans un verre à expériences, de 30 à 60 grammes de la solution précédente ; puis, ayant retiré la glace du châssis, posez-la sur le *support Berthier* (1) et versez à sa surface l'acide pyrogallique, de manière à mouiller *immédiatement* toute sa superficie. L'épreuve ne tarde pas apparaître ; rejetez votre liquide dans le verre, puis arrosez de nouveau la glace et répétez cette opération autant de fois qu'il est nécessaire pour avoir une vigueur convenable. Lavez à grande eau, sous le robinet d'une fontaine, pour arrêter l'action de l'acide pyrogallique, et répandez alors sur votre image une petite quantité de la solution suivante :

(1) Ce support est celui qui m'a semblé avoir atteint, mieux que tous les autres, le but proposé.

100 gr. eau distillée.
3 gr. cyanure blanc de potassium pulvérisé.

La *couche jaune* d'iodure d'argent non impressionné par la lumière se dissout et disparaît. L'opération se trouve terminée, il ne reste plus qu'à laver à grande eau et à laisser sécher. Si le négatif ou cliché est destiné à donner une grande quantité de positifs, il faut le vernir, il supporte dès lors l'application successive d'un grand nombre de feuilles de papier positif. Le vernis blanc se verse sur l'épreuve négative bien sèche comme on verse le collodion, et se durcit ensuite en l'exposant à une douce chaleur.

COLLODION EMPLOYÉ A SEC.

Si vous voulez emporter à distance des glaces toutes préparées, faites la veille la solution suivante :

10 ou 15 grammes graine de lin.
250 cent. cubes eau distillée.
15 cent. cubes acide acétique cristallisable.
25 cent. cubes alcool à 36°.
Un petit morceau de sucre blanc.

Laissez le tout ensemble pendant douze heures, puis filtrez dans une cuvette horizontale; mettez dans une autre cuvette de l'eau distillée et dans une troisième enfin votre bain d'argent.

Lorsque votre glace est collodionnée et sensibilisée comme à l'ordinaire, plongez-la dans la cuvette où se

trouve l'eau distillée, laissez-la séjourner jusqu'à ce que la surface de la glace ne paraisse plus grasse, c'est alors que vous devrez la mettre dans la cuvette qui contient votre *mucilage* de graine de lin. Le séjour dans ce dernier doit être d'environ une ou deux minutes, après quoi on retire la glace et on la met sécher debout, le collodion tourné du côté de la muraille pour éviter les accidents et la poussière. On aura soin de plier sous la glace un double de buvard pour faciliter la dessiccation.

Les glaces, une fois sèches, peuvent être gardées facilement huit jours dans une boîte à rainures bien fermée.

Vous exposez dans la chambre noire votre glace préparée comme précédemment, ayant soin de doubler ou tripler la pose, puis le développement se fait comme suit :

Ayez une cuvette à moitié pleine d'eau distillée, trempez-y pendant deux ou trois minutes votre glace impressionnée, posez-la sur le *support Berthier* et versez à sa surface la solution révélatrice d'acide pyrogallique. Pendant au moins trois minutes l'épreuve reste invisible, mais ce temps est nécessaire pour que l'acide pyrogallique pénètre complétement la couche collodionnée.

Vous pouvez mettre alors quelques gouttes d'une solution de nitrate d'argent à 1 p. % dans votre acide pyrogallique ; votre épreuve apparaîtra de suite bien pure ; vous continuerez l'opération comme pour le collodion humide et le fixage sera le même.

ÉPREUVES POSITIVES SUR PAPIER.

Prenez du papier de Saxe (1), petit format, marquez l'envers d'une croix et posez l'endroit pendant cinq minutes sur le bain suivant :

Chlorhydrate d'ammoniaque, 3 gr.
Eau distillée, 100 gr.

Je préfère le chlorhydrate d'ammoniaque au chlorure de sodium, parce qu'il n'attire pas autant l'humidité de l'air.

Séchez le papier en le suspendant par une épingle à des rondelles de liége enfilées sur une ficelle. Lorsqu'il est sec, posez-le pendant cinq minutes à la surface du bain suivant :

25 gr. az. d'argent.
100 gr. eau distillée.

L'on pourra dans certains cas forcer la dose de nitrate d'argent jusqu'à 35 0/0, les épreuves n'en seront que plus belles.

Séchez de même que la première fois et mettez dans un cahier de buvard, jusqu'au moment de vous en servir.

Il faut faire cette dernière opération à l'abri de la

(1) Les papiers préparés par la maison Marion m'ont toujours donné de bons résultats.

lumière. Ce papier ne se conserve pas, le mieux est de
le préparer le soir pour le lendemain.

<div align="center">EXPOSITION DANS LE CHASSIS POSITIF.</div>

Le châssis positif, système Brébisson, est le plus em-
ployé. Après avoir enlevé la planchette brisée, posez
sur la glace épaisse du châssis positif l'épreuve néga-
tive sur collodion (le côté impressionné en dessus),
appliquez sur celle-ci l'endroit d'une feuille de papier
positif préparé, mettez ensuite un coussin formé de trois
ou quatre feuilles de buvard, sur le tout la planchette
brisée qui sera à son tour tenue fermement en place par
les bandes à ressorts fixées au cadre. Exposez alors le
châssis à une forte lumière directe. Les parties trans-
parentes du cliché laisseront le passage libre à la lu-
mière, laquelle attaquera et noircira de plus en plus le
papier positif qui se trouve dessous ; les parties opaques,
au contraire, empêcheront les rayons lumineux de tra-
verser et garantiront le papier : vous aurez donc une
épreuve inverse de la première et, par conséquent, dans
l'aspect véritable de la nature.

La durée de l'exposition varie selon la puissance du
négatif et les effets que l'on veut obtenir. Une épreuve
positive doit toujours être tirée beaucoup plus vigou-
reuse que l'on ne veut l'avoir, le fixage la diminuant
toujours de moitié au moins.

<div align="center">FIXAGE.</div>

Faites dissoudre 10 grammes d'hyposulfite dans 100

grammes d'eau ordinaire filtrée. Plongez-y votre épreuve retirée du châssis et laissez-la séjourner pendant au moins une demi-heure.

Toute épreuve qui ne supporterait pas, sans s'altérer, ce séjour dans l'hyposulfite, devrait être rejetée. Ce fixage donne des tons sépia et jaunes.

Il y a bien d'autres moyens, non pas de fixer (il faut toujours que l'épreuve revienne dans l'hyposulfite neuf), mais de donner différentes teintes. Les commençants devront employer le fixage simple et essayer ensuite les autres manières suivantes de donner des teintes lorsqu'ils seront sûrs de celle-ci.

VIRAGE DES ÉPREUVES POSITIVES.

La photographie est loin d'avoir dit son dernier mot sur les motifs :

Fixage et virage. Actuellement l'un et l'autre sont si peu sûrs que pas un chimiste ni photographe ne peut assurer une durée à ses épreuves. De bien beaux travaux ont été cependant entrepris dans ce sens, mais nul n'est encore arrivé au vrai but : *produire des épreuves inaltérables*. Le fixage le plus solide jusqu'à présent pour les épreuves aux sels d'argent, est le fixage au moyen d'un mélange d'eau et d'ammoniaque liquide. Mais le ton des épreuves est toujours rouge et désagréable à voir dans certains cas. Aussi l'emploie-t-on rarement ; on préfère généralement des moyens donnant des teintes qui flattent l'œil, sans s'occuper de la suite, et, par cela même que l'on ne connaît rien autre chose, on produit sciemment des résultats mauvais. Néanmoins, voici les principaux moyens employés : le plus commun

est de se servir de l'hyposulfite de soude qui a déjà fixé beaucoup d'épreuves. Ce bain est alors très-chargé de sel d'argent et semble d'autant plus superposer de molécules d'oxyde d'argent qu'il est plus concentré. Il est bien entendu que nous supposons l'épreuve passée d'abord dans le bain d'hyposulfite neuf qui l'a fixée. Il doit en être ainsi avant l'emploi de toutes les manières désignées ici.

Dans cette solution d'hyposulfite vieux, l'on voit petit à petit l'épreuve perdre la teinte rougeâtre du commencement et prendre une teinte sépia plus prononcée, qui tourne bientôt au noir, puis au jaune, lorsque l'immersion est prolongée pendant vingt-quatre heures. Les mêmes effets sont *à peu près* produits par les solutions suivantes :

1°	Eau distillée. . .	100	cent. cubes.
	Acide acétique . .	10	—
2°	Eau distillée. . .	100	—
	Acide nitrique . .	3	—

Enfin le plus beau virage, mais aussi le plus cher, est celui obtenu par une solution de chlorure d'or ainsi composée :

800 c. c. eau distillée.
1 gr. chlorure d'or.
10 gr. acide chlorydrique.

On produit les mêmes résultats qu'avec ce bain en mélangeant le chlorure d'or avec le bain de chlorhydrate d'ammoniaque employé pour la première préparation du papier positif.

NOTES

SUR LA COLORATION DES ÉPREUVES

PAR

M. NIEPCE DE SAINT-VICTOR.

PROCÉDÉ SUR COLLODION

DE

M. DE NOSTITZ

NOTES

SUR LA COLORATION DES ÉPREUVES

PAR

M. NIEPCE DE SAINT-VICTOR

Épreuve rouge. — On prépare le papier avec une so-
lution d'azotate d'urane à vingt pour cent d'eau ; il suf-
fit de laisser le papier quinze à vingt secondes sur cette
solution, et de le faire sécher au feu et à l'obscurité ; on
peut préparer ce papier plusieurs jours d'avance.

L'exposition dans le châssis varie, suivant la force de
la lumière et l'intensité du cliché, de huit à dix minutes
au soleil, et d'une heure à deux par des temps sombres.

Au sortir du châssis, on lave l'épreuve pendant quel-
ques secondes dans de l'eau à cinquante ou soixante de-
grés centigrades, puis on la plonge dans une dissolution
de prussiate rouge de potasse à deux pour cent d'eau.
Après quelques minutes, l'épreuve a acquis une belle
couleur rouge imitant la sanguine ; on la lave dans plu-
sieurs eaux jusqu'à ce que l'eau reste parfaitement lim-
pide, et on la laisse sécher.

Couleur verte. — Pour obtenir la couleur verte, on
prend une épreuve rouge faite comme il est dit ci-dessus,

on la plonge pendant environ une minute dans une dissolution d'azotate de cobalt, on la retire sans la laver, et la couleur verte apparaît en la faisant sécher au feu ; on la fixe alors en la mettant quelques secondes dans une dissolution de sulfate de fer et d'acide sulfurique chacun à quatre pour cent d'eau ; on passe dans l'eau une fois et on fait sécher au feu.

Épreuve violette. — On fait les épreuves violettes avec le papier préparé à l'azotate d'urane comme ci-dessus. Au sortir du châssis, il faut laver l'épreuve dans l'eau chaude et la développer dans une dissolution de chlorure d'or à demi pour cent d'eau; lorsque l'épreuve a pris une belle couleur violette, on lave à plusieurs eaux et on fait sécher.

Épreuve bleue. — Pour faire les épreuves bleues, on prépare le papier avec une dissolution de prussiate rouge de potasse à vingt pour cent d'eau ; on laisse sécher à l'obscurité. Cette préparation peut se faire plusieurs jours d'avance.

On doit retirer l'épreuve du châssis quand les parties isolées ont acquis une légère teinte bleue, on la met pendant cinq à dix secondes dans une dissolution de bichlorure de mercure saturée à froid, on lave une fois dans l'eau, et ensuite on verse sur l'épreuve une solution chauffée à cinquante ou soixante degrés centigrades d'une solution d'acide oxalique saturée à froid ; on lave trois ou quatre fois et on laisse sécher.

PROCÉDÉ SUR COLLODION

DE

M. DE NOSTITZ

COLONEL DU RÉGIMENT DES DRAGONS DE NIJNY, DU CAUCASE.

M. le comte de Nostitz, qui nous a adressé dernière-
ment une série de fort jolies épreuves, a bien voulu
nous indiquer aussi le procédé qu'il avait suivi pour les
obtenir, nous pensons être agréables aux amateurs en
leur donnant ce procédé, abstraction faite des manipu-
lations, ces dernières ayant été décrites dans le cours de
cet ouvrage. Nous avons vu aussi de très-jolies épreu-
ves, faites à Tiflis par M. le colonel d'Ivanitzky, ama-
teur savant et distingué.

FORMULES.

COMPOSITION DU COLLODION.

Fulmi-coton.	3	grammes.
Éther sulfurique . . .	500	—
Alcool.	200	—
Iodure de cadmium. . .	4	—
Bromure de cadmium. .	2	—

Ce collodion se conserve très-longtemps. M. de Nostitz se sert de collodion préparé depuis un an et qui lui donne d'excellents résultats ; cependant M. de Nostitz opère généralement avec du collodion amené à densité convenable et qu'il sensibilise la veille, ces opérations faites suivant les formules ci-dessus énoncées.

BAIN SENSIBILISATEUR.

Azotate d'argent fondu. 9 à 10 grammes.
Eau distillée. 100 —

M. de Nostitz ajoute à ce bain une petite quantité d'éther et d'alcool tenant en dissolution de l'iodure et du bromure de cadmium.

BAIN RÉVÉLATEUR.

Eau distillée. 200 grammes.
Acide pyro gallique . . 5 décig.
Acide acétique cristallisable, 12 à 15 gr.

Ce bain sert à M. de Nostitz pour les paysages. Pour les portraits il emploie le sulfate de fer. Pour renforcer l'épreuve on peut se servir de la dissolution suivante :

Eau distillée. 100 grammes.
Azotate d'argent fondu. . 5 —

BAIN FIXATEUR.

Cyanure de potassium pulvérisé. 4 grammes.
Eau distillée. 100 —

PAPIER POSITIF.

BAIN DE CHLORURE.

Chlorydrate d'ammoniaque. . 4 grammes.
Eau distillée. 100 —

BAIN D'ARGENT.

Eau distillée. 100 grammes.
Azotate d'argent fondu . . 18 —

BAIN D'HYPOSULFITE.

Eau filtrée. 600 grammes.
Hyposulfite de soude . . 100 —
Acétate de plomb. . . . 4 —
Chlorure d'or. 25 centig.

Les épreuves y séjournent de quatre à cinq heures.
Ce bain donne de très-beaux tons; on lave ensuite les
épreuves en les changeant plusieurs fois d'eau dans un
espace de temps de vingt-quatre heures.

Entre autres remarques faites par M. de Nostitz dans
le cours de la lettre qu'il nous a écrite, il dit avoir opéré
parfaitement et sans perte de sensibilité par une cha-
leur de quarante-huit degrés et demi Réaumur, et cela
à différentes reprises. Cette observation intéressante
prouve la possibilité d'opérer sur collodion dans les
pays chauds, malgré la volatilité des ingrédients em-
ployés.

Parmi les belles épreuves faites par M. de Nostitz, nous citerons diverses vues générales de Tiflis, des vues de Moscou, des paysages pris aux environs de Tiflis, des groupes, costumes militaires, etc. Toutes ces épreuves, parfaitement réussies, sont en partie prises avec notre objectif à verres combinés. Nous citerons encore un portrait de M. de Nostitz, parfaitement réussi par M. le colonel d'Ivanitzky.

DESCRIPTION ET USAGES

DE

L'OBJECTIF A VERRES COMBINÉS

INVENTÉ

PAR CHARLES-CHEVALIER

NOTES

SUR LA REPRODUCTION DES OBJETS

PAR CHARLES-CHEVALIER

DESCRIPTION ET USAGES

DE

L'OBJECTIF A VERRES COMBINÉS

INVENTÉ PAR CHARLES-CHEVALIER

Cet objectif est composé, comme on le sait depuis longtemps, de deux verres achromatiques : l'un, ménisque, placé du côté de la plaque ; l'autre, bi-convexe ou plano-convexe, du côté de l'objet On adapte ordinairement, à la partie antérieure de l'objectif, un diaphragme plus ou moins étroit, qui sert à modérer la lumière et, en général, à donner plus de netteté aux images.

Quand on veut faire un paysage, un monument, on dispose l'objectif de la manière indiquée fig. 7. Pour le portrait, on remplace la lentille 1 par le verre 5, fig. 8.

Les amateurs de photographie ont depuis longtemps reconnu tous les avantages que possède mon objectif variable. En changeant le verre antérieur, on allonge ou l'on raccourcit le foyer, on diminue ou l'on augmente le pouvoir réfringent de l'objectif. Dans le principe, l'illustre Daguerre craignait qu'il fût impossible de faire des portraits photographiés avec le daguerréotype ; on ne put y réussir qu'en employant des objectifs à courts foyers et des substances plus impressionnables. En effet, si l'on fait usage de ces derniers

objectifs, les épreuves manquent de netteté sur les bords et les objets sont reproduits sur une trop petite échelle, et le grand artiste ne voulait que la perfection.

On explique facilement ces diverses particularités par les variations d'incidence des rayons lumineux. Un objet éloigné envoie à l'objectif des rayons beaucoup moins divergents qu'un objet placé près de la lentille, et cette différence est surtout sensible pour les rayons situés à la périphérie du cône lumineux. Une lentille trop convexe fera éprouver à ces rayons extrêmes une réfraction trop forte relativement à celle que subissent les rayons plus rapprochés de l'axe ; les diverses parties de l'image ne se formeront plus sur le même plan et l'ensemble manquera de netteté ; d'ailleurs, les rayons extrêmes étant moins divergents pour les objets éloignés, il ne sera pas nécessaire de les soumettre à une puissante réfraction pour les faire converger vers un foyer commun. Lorsque l'objet est situé à une petite distance de l'objectif, les rayons divergent considérablement, et cette divergence est d'autant plus sensible que les rayons sont plus éloignés de l'axe ; il faudra donc leur faire subir une plus grande déviation, et l'on aura recours à une lentille plus convexe.

On comprend sans doute maintenant toute l'utilité du changement de verre, pour modifier le foyer ou grandeur de l'image.

Par exemple, quand on veut copier un monument, il arrive souvent qu'on est placé trop près de l'édifice pour que son image puisse se peindre entièrement sur la plaque, et lorsqu'on peut se placer à une plus grande distance, l'image est trop petite et les détails sont imperceptibles. Pour le paysage, il faut nécessairement de

grandes images, parce que les objets sont toujours très-éloignés. Ceci démontre clairement l'utilité de l'objectif variable, dont il suffit de changer un seul verre d'un prix peu élevé, pour obtenir dans tous les cas des images parfaites.

Lorsqu'on veut reproduire des parties détachées d'un monument, des détails d'ornementation, certaines inscriptions, etc., on cherche à donner aux épreuves de grandes proportions , pour que tous les linéaments soient parfaitement visibles; ici encore notre objectif, si justement nommé *variable*, se prêtera aux désirs de l'artiste avec la plus complaisante docilité, car il suffira d'employer isolément le verre postérieur après l'avoir diaphragmé convenablement, en vissant à l'extrémité du cône un disque perforé dont l'ouverture sera en rapport avec la netteté nécessaire et avec la quantité de lumière dont on pourra disposer. On comprend que, dans ce cas, le tirage de la chambre obscure devra être d'autant plus long que le foyer se formera plus loin de l'objectif.

L'emploi du verre postérieur seul nous permettra encore de prendre des perspectives lointaines qui, presque toujours, se traduisent sous de trop petites proportions.

S'il se présentait des circonstances où l'on eût besoin d'un foyer plus long encore, il faudrait un verre postérieur de rechange, et de son association avec les verres antérieurs naîtraient de nouvelles combinaisons, et le photographe aurait ainsi les moyens d'opérer, dans tous les cas, avec la plus grande perfection.

Combien de fois n'est-il pas arrivé que, dans une excursion photographique ou *daguerrienne*, on s'est trouvé dans l'impossibilité d'opérer, parce qu'on ne pouvait se placer assez près ou assez loin de l'objet à reproduire!

Avec notre objectif variable, cet accident n'est jamais à craindre.

L'objet est-il trop rapproché, on fait usage du verre postérieur le plus court associé au verre antérieur, sur lequel est gravé le mot *portrait*. Quand l'objet est très-éloigné, on emploie le verre postérieur seul, en choisissant celui dont le foyer est le plus long pour les objets les plus distants.

En combinant deux à deux les diverses lentilles, dont on peut aussi varier la distance, il est facile de se placer toujours dans les meilleures conditions.

La supériorité de notre combinaison est surtout manifeste dans les reproductions de groupes formés de plusieurs personnes, et, en général, de tous les objets *dont les différentes parties sont placées sur plusieurs plans*. On peut encore employer quelquefois les trois verres simultanément ; c'est ainsi que de célèbres amateurs, avec notre grand objectif, ont fait de très-beaux portraits. La grande épreuve du Louvre, de 78 sur 54 centimètres, — exposée en 1856, — si remarquable par sa netteté et son absence d'aberration, est le produit de notre objectif combiné, — *de deux mètres de foyer*.

On comprendra maintenant que notre objectif, L'AME DE L'APPAREIL, qui s'est contenté du titre modeste d'*objectif combiné variable*, aurait tout droit à celui d'OBJECTIF COMBINÉ UNIVERSEL.

Au reste, cette disposition est tellement précieuse, que dans aucun pays on n'a pu faire mieux ! (Qu'on me pardonne cette vérité.) Nous l'avons appliqué à nos instruments optiques, et d'abord aux lunettes astronomiques ou terrestres, et à nos *jumelles mégascopiques*, dont le succès nous dédommage amplement des longues

et dispendieuses recherches que nous avons faites de-
puis si longtemps.

Il est bien entendu que l'ouverture du diaphragme
doit varier suivant que l'on exécute un paysage ou un
portrait.

On se sert du plus petit diaphragme pour faire le
paysage ou copier des gravures; les deux autres s'em-
ploient alternativement pour le portrait et pour le pay-
sage; le plus étroit donne plus de netteté, le plus large
plus de rapidité. Avec l'appareil quart de plaque, on se
sert du grand diaphragme pour le portrait, du moyen
pour le portrait plus net et le paysage, et du petit pour
copier des tableaux et des gravures, ainsi que pour le
paysage, quand on désire avoir une grande netteté
et qu'on ne tient pas à opérer très-rapidement. Le dia-
phragme placé à l'extrémité du cône, derrière le verre
antérieur, réussit très-bien, surtout pour les paysages.

Les différentes pièces de l'objectif sont (fig. 7 et 8) :

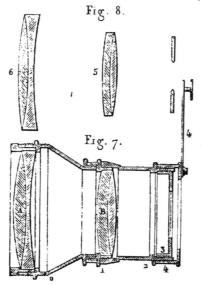

Fig. 8.

Fig. 7.

A Lentille achromatique postérieure.

B. Lentille antérieure, 1.

O. Le cône ou premier tube. (Pour les petits objectifs, le tube a un engrenage, fig. 9.)

2. Second tube.

3. Diaphragme.

4. Obturateur.

5. Objectif et rechange pour portrait.

6. Lentille postérieure à plus long foyer, que l'on ajoute sur demande particulière, fig. 8.

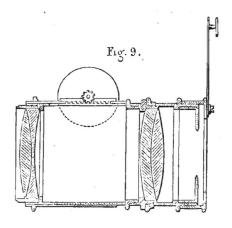

Fig. 9.

On aura soin de tenir les verres en bon état, et de ne les essuyer qu'avec un morceau de linge de fil (*batiste*), après avoir enlevé la poussière à l'aide d'un pinceau doux et propre.

Il faut toujours placer devant l'objectif un cône de carton doublé de velours noir, pour soustraire l'appareil optique à l'influence perturbatrice de la lumière latérale. Nous conseillons aux amateurs qui tiennent à avoir

un instrument parfait de faire doubler de velours noir l'intérieur de leur chambre obscure.

L'objectif dont nous venons de donner la description est, de l'avis de tous les plus habiles opérateurs, le seul qui produise des images nettes et sans déformation aucune, sur toute l'étendue de la feuille sensible, même lorsqu'on reproduit des objets placés sur des plans très-différents. Les portraits sur grande plaque présentent les mêmes qualités; mais, nous ne chercherons pas à le cacher, il faut pouvoir disposer d'un bel éclairage pour opérer très-rapidement. Si la lumière n'est pas vive, l'exposition lumineuse sera environ d'un tiers plus longue qu'avec les objectifs spécialement destinés au portrait. Certes, la perfection de l'épreuve compensera amplement la rapidité, et nous connaissons plusieurs amateurs qui n'hésitent pas à faire poser leur modèle 20′ ou 30′ pour obtenir cette netteté générale sans dureté, que l'on ne parvient pas à produire avec les objectifs très-rapides.

Malgré la supériorité que nous attribuons justement à nos objectifs à longs foyers, pour satisfaire au désir de plusieurs amateurs, pour les temps sombres et aussi pour les usages de l'industrie photographique, nous avons construit des objectifs à portraits, de toutes dimensions, depuis deux pouces et demi (0m,028) jusqu'à six pouces (0m,16) d'ouverture, et la masse de lumière admise par ces larges tubes est encore augmentée par la précision particulière donnée au travail des surfaces, et par la pureté et la translucidité parfaite du *cristal français*, dont nous faisons exclusivement usage pour toutes nos lentilles de choix.

NOTES

SUR LA REPRODUCTION DES OBJETS

PAR CHARLES-CHEVALIER

———

Nous allons donner quelques conseils aux commençants sur les précautions qu'il convient de prendre relativement au choix des objets à reproduire , à la position qu'il faut leur donner lorsqu'ils sont mobiles, et à celle qu'on choisira soi-même lorsque le sujet sera fixe comme un édifice.

Toutes les nuances ne donnent pas des résultats harmonieux, l'éclairage n'est pas également favorable à toutes les heures de la journée, et la lumière doit être modifiée suivant l'effet que l'on veut obtenir, la nature et la couleur de l'objet.

C'est sur ces différents points que nous allons maintenant appeler l'attention du lecteur, auquel nous avons déjà donné de semblables avis dans les *Nouvelles instructions sur l'usage du Daguerréotype* que nous publiâmes en 1841 (ouvrage épuisé). C'est presque une répétition; mais on ne la trouvera pas inutile, sans doute, car c'est à l'observation de ces préceptes que sont dues les épreuves si harmonieuses et les beaux effets de lumière que les artistes, experts en pareille ma-

tière, savent obenir avec une habileté à laquelle leurs photographies doivent une supériorité incontestable.

Avec un excellent appareil, si l'on n'étudie pas l'éclairage, on peut faire des épreuves fort bien réussies, mais sans effet et entièrement dénuées des qualités qu'il faut rechercher avant tout dans les œuvres d'art.

« Nous avons recueilli, dans nos entretiens particuliers avec des artistes et des amateurs distingués, les observations que nous tâcherons d'exposer dans ce chapitre.

« 1° *Heures de la journée.* — *État de l'atmosphère.* — M. Daguerre avait remarqué que les heures du matin et de l'après-midi présentaient une notable différence sous le rapport des effets produits. En effet, on opère beaucoup plus vite le matin que dans le milieu de la journée ; cependant, nous avons cru reconnaître que les épreuves faites après deux heures sont plus harmonieuses ; la dégradation des teintes est mieux sentie, les détails plus parfaits ; nos plus beaux résultats ont été obtenus de trois à cinq heures. En hiver, il vaudra mieux, sans doute, faire les expériences le matin ; mais, en été, le soleil est trop ardent ; vers midi, ses rayons tombent trop perpendiculairement sur les objets et les inondent de lumière ; c'est alors qu'on risque d'obtenir des épreuves complétement *solarisées*. En général, il faut attendre que les rayons lumineux viennent frapper les corps presque horizontalement ; les ombres sont toujours mieux accusées, les demi-teintes moins confuses et les plans plus distincts. »

L'état de l'atmosphère exerce une grande influence sur les opérations photogéniques.

« Si le temps est gris et brumeux, si les plans reculés d'un paysage sont voilés par le brouillard, il est inutile de tenter une expérience, on n'obtiendrait aucun bon résultat. Pendant les fortes chaleurs de l'été, le rayonnement terrestre donne aux objets une apparence toute particulière ; ils semblent agités d'un tremblement continuel, les lignes droites sont brisées et paraissent ramper sur l'horizon ; c'est un phénomène identique à celui que l'on observe quand on regarde un objet à tratravers les vapeurs qui s'élèvent d'un fourneau allumé. Plus on se rapproche de la terre, plus cet effet est marqué ; on conçoit sans peine que cette oscillation est un obstacle au succès. On peut faire de bonnes épreuves durant un temps d'hiver froid et sec ; mais alors on est exposé à un autre inconvénient qui n'atteint, il est vrai, que la photographie sur plaque, mais que nous devons néanmoins signaler.

« La plaque, retirée de la chambre obscure et soumise aux vapeurs mercurielles, ne tarde pas à se couvrir d'un voile qui cache les progrès de l'opération et nuit parfois à sa réussite. Cet effet tient à ce que l'air échauffé de la boîte vient se condenser, sous forme de vapeur, sur la plaque, dont la température est fort peu élevée. Si l'on chauffe trop fortement, cette couche se formera aussitôt et la répartition du mercure ne se fera pas d'une manière égale. En quelques points, le métal manquera complétement, tandis qu'il en surchargera d'autres. Les globules mercuriels si déliés qui produisent les blancs du dessin, seront plus gros et formeront parfois des taches métalliques. Il faut donc chauffer lentement, surtout en hiver ; mais on n'évitera la formation des vapeurs humides qu'en plaçant le châssis qui con-

tient la plaque auprès d'un feu doux, avant de l'exposer à la fumigation mercurielle.

« La lumière réfléchie par des nuages blancs est préférable au rayonnement direct du soleil. Ces remarques générales sont applicables à tous les objets inanimés ; toutefois, il faut les modifier dans certaines circonstances, que l'expérience indiquera mieux que les préceptes. »

Il y a encore quelques règles particulières à observer quand on copie un monument, un paysage ou des objets d'art disposés en groupe.

« Pour reproduire un *monument*, il faut pouvoir se placer à une certaine distance du modèle et au niveau du centre de l'élévation. L'intervalle qui existe entre la chambre obscure et l'édifice doit égaler environ deux ou trois fois la hauteur de ce dernier. Si l'on se plaçait trop près et sur le sol, on ne pourrait obtenir que la moitié inférieure du monument, et si l'on inclinait la chambre obscure de manière à comprendre la totalité du modèle dans le champ de la glace dépolie, les parties les plus élevées ne seraient pas nettes et la masse entière semblerait tomber à la renverse. Règle générale : *autant que possible, l'objectif doit être parallèle au plan du modèle.*

« Si l'édifice qu'on cherche à reproduire est blanc ou récemment construit, la lumière diffuse sera préférable aux rayons solaires directs. Sous l'influence d'une lumière trop vive, on est presque toujours sûr, en pareille circonstance, de *solariser* les épreuves.

« Mais, lorsque la couleur du monument est sombre, et surtout quand les détails sont d'une grande richesse, il faut, autant que possible, attendre que le soleil l'é-

claire presque horizontalement. On trouve un exemple frappant du précepte que nous venons d'exposer dans la belle cathédrale de Paris, dont les fines découpures seraient effacées par des flots de lumière, tandis que, vers deux ou trois heures, elles se détachent avec une admirable netteté.

« Il faut éviter de réunir sur la même plaque des édifices neufs ou récrépis et de vieilles constructions, surtout quand ces dernières forment le sujet principal du tableau. Le temps nécessaire à la reproduction des objets lumineux serait dépassé de beaucoup avant que la lumière eût traduit sur la plaque tous les détails des vieux bâtiments, et, d'une part, on n'aurait que des masses confuses, tandis que, de l'autre, on ne distinguerait qu'une silhouette sans détails. Lorsqu'un monument, une réunion d'édifices, présentent plusieurs plans, toutes leurs images ne se peignent pas avec la même netteté sur la glace dépolie, en raison de la multiplicité des foyers. Il faudra donc choisir un terme moyen pour la mise au point et se régler sur une partie située vers le centre de la perspective.

« Le *paysage* sera copié pendant un jour pur et calme; le moindre vent agite les eaux et le feuillage des arbres; les premières perdent leur transparence sur l'épreuve, tandis que les autres forment des touffes sombres et cotonneuses qui nuisent singulièrement à l'effet général. Rien n'est plus admirable qu'une belle perspective reproduite au moyen du daguerréotype; mais il faut bien se garder de vouloir donner la même netteté aux premiers et aux derniers plans; ce serait dévoiler une ignorance complète des plus simples notions artistiques. Les lointains doivent se fondre, en quelque sorte,

avec l'horizon, et toute la vigueur sera réservée aux plans antérieurs. C'est donc sur ces derniers qu'on se réglera pour la mise au point.

« Autant que possible, on choisira un objet à tons chauds et vigoureux, pour en former le premier plan. Il agira, suivant l'expression artistique, comme repoussoir, donnera de la solidité au tableau et augmentera l'effet des lointains et la lumière des plans moyens.

« *Les groupes d'objets d'art* forment des tableaux très-gracieux et sont faciles à reproduire. Qu'on ne s'imagine cependant pas qu'il suffise de les placer au hasard sur une table : ils doivent être disposés, dans le même plan, sur des tablettes ou accrochés contre un mur recouvert de tapisserie de laine ou de soie tendue ou élégamment drapée. On cherchera les oppositions en plaçant les objets d'un blanc mat à côté de ceux qui réfléchissent la lumière ou dont la couleur est sombre. Il est facile de varier les teintes en colorant des plâtres de différentes manières. Un fond blanc ne ferait pas ressortir les statuettes et les objets brillants ; un rideau bleu foncé ou violet produira un fort bon effet. On ne saurait choisir de meilleur modèle en ce genre que les belles épreuves de M. Hubert et du baron Séguier. Ce dernier a bien voulu nous donner un de ses groupes qui, bien qu'exécuté depuis fort longtemps et par les anciens procédés, excite toujours l'admiration des artistes.

« Choisit-on pour modèle un buste ou une statuette isolée, on obtiendra un effet admirable en plaçant l'objet devant un rideau noir bien tendu. Mais il faut que l'étoffe soit d'un noir bien mat, car la moindre réflexion produirait un clair sur l'épreuve et l'effet serait man-

qué. Le velours est préférable à toutes les autres étoffes.

« Les groupes se font en plein air, dans un jardin ou sur une terrasse ; cependant, on peut opérer dans un atelier, en faisant arriver la lumière sur l'objet par un large châssis. »

C'est avec notre objectif à verres combinés que l'on obtient les plus belles épreuves.

<center>REPRODUCTION DES OBJETS ANIMÉS. — PORTRAITS.</center>

« La lumière diffuse est de beaucoup préférable aux rayons solaires et pour le modèle et pour l'opérateur. Le modèle peut tenir les yeux plus immobiles, parce que leur sensibilité n'est pas exaltée par les réflexions des corps environnants. L'opérateur ne craint pas de voir certaines parties de son épreuve *solarisées*, tandis que d'autres manquent de vigueur : les demi-teintes sont mieux accusées, et, par conséquent, les traits du visage mieux modelés. »

Nous allons exposer méthodiquement la marche qu'il faut suivre pour obtenir de beaux portraits.

« 1º *Emplacement*. — On se placera sur une terrasse ou dans un jardin dont l'exposition soit telle, que la lumière y parvienne directement à toutes les heures de la journée. Quelques artistes ont fait construire des tentes dont les rideaux mobiles permettent d'éclairer le sujet à volonté. D'autres, et c'est le plus grand nombre, se contentent de dresser derrière leur modèle un paravent ou fond qu'ils recouvrent d'étoffes variées.

« Quand on opère dans un jardin, on évitera de se

placer sous des massifs d'arbres dont le feuillage absorbe une grande quantité de lumière.

« 2° *Vêtements.* — Les hommes peuvent conserver leurs vêtements ordinaires, il faudra simplement placer devant la poitrine une chemisette postiche en étoffe bleu clair, parce que la chemise blanche est presque toujours solarisée lorsque le portrait est terminé.

« Les dames éviteront de se vêtir de robes blanches ou claires; une étoffe de soie noire, de couleur foncée ou à larges dessins, produit un effet très-harmonieux. Néanmoins, il ne faut pas proscrire le blanc d'une manière absolue; les manchettes placées dans la demi-teinte, les dentelles ou guipures disposées avec art, forment parfois de très-heureuses oppositions.

« 3° *Fond.* — Beaucoup de personnes préfèrent un fond blanc, bien que l'effet soit plus artistique lorsqu'on emploie un champ d'une teinte foncée. Il est facile, au reste, de se rendre compte de cette préférence. Pour qu'un portrait ressorte bien sur un fond obscur, il faut que la réussite soit parfaite; le défaut de netteté, une teinte mal accusée, etc., en voilà bien plus qu'il n'en faut pour que le portrait ne se détache pas; tandis qu'avec un fond blanc l'épreuve est nécessairement bien mauvaise si la silhouette n'est pas distincte. Néanmoins, quelle que soit la teinte que l'on adopte, il ne faudrait pas placer une tête de vieillard ou une dame coiffée d'un bonnet blanc devant un fond clair; les cheveux et le bonnet se confondraient nécessairement avec le champ du portrait, et l'épreuve serait confuse.

« Quelquefois on accroche, au fond, des gravures ou des plâtres moulés; souvent aussi, on place à côté du modèle une table ornée de fleurs et d'autres objets de

fantaisie. Mais, tout en cherchant à composer un en-
semble pittoresque, il ne faut jamais oublier que les ac-
cessoires ne doivent pas distraire l'attention du sujet
principal, et qu'un bon portrait peut être écrasé par les
richesses de mauvais goût qui l'environnent. »

<center>ÉCLAIRAGE.</center>

« L'appareil chambre noire ne doit jamais être
placé en face du soleil; les flots de lumière émanés de
cet astre tombant sur l'objectif, éteindraient nécessaire-
ment celle qui ne serait que réfléchie par des objets
plus ou moins éclairés.

« *Règle générale.* — On choisira toujours l'heure de
la journée ou la position qui permettra de placer le da--
guerréotype entre l'objet et le soleil; si l'on ne peut
remplir cette condition, il faudra, au moins, que cet
astre se trouve à droite ou à gauche de l'opérateur.

« Nous avons déjà dit que la lumière devait arriver
presque horizontalement sur le modèle; car il faut évi-
ter que les ombres portées soient trop fortes. Ainsi, le
nez projette quelquefois une ombre trop prononcée sur
la joue, les orbites sont entièrement privés de lumière
par la saillie des arcades sourcilières, surtout lorsque le
soleil est encore assez élevé au-dessus de l'horizon. On
a conseillé de détruire cet effet en réfléchissant les
rayons lumineux sur la face, de bas en haut, au moyen
d'un corps blanc ou poli; ce procédé est bon ; mais, au-
tant que possible, il vaut mieux faire tourner ou relever
la tête au modèle, jusqu'à ce que ces ombres désagréa-
bles disparaissent entièrement. Mais il ne faudrait pas
imiter certains faiseurs de portraits, qui exagèrent tel-

lement ce principe qu'ils semblent avoir voulu repro-
duire la face en racourci. D'ailleurs, on a moins à crain-
dre de voir les ombres se prononcer trop fortement,
lorsqu'on fait usage d'un verre bleu ou d'un store de
même couleur tendu sur un châssis. Bien que l'action
de la lumière sur la plaque soit à peine modifiée par
l'écran, ce voile procure néanmoins un grand soulage-
ment. Il est important que le store couvre toutes les
parties que l'on veut reproduire, ou bien l'on risque de
solariser celles qui se trouvent placées en pleine lu-
mière.

« Pour éviter les ombres projetées sur le fond par l'é-
cran et par le modèle, il faut placer ce dernier à environ
un mètre du fond.

« Le siége, solide et sans coussin élastique, sera
garni à sa partie postérieure d'une tige solide en fer ou
en bois, portant à son extrémité supérieure un quart de
cercle destiné à recevoir l'occiput et à maintenir la tête
immobile. La branche ascendante doit être à coulisse,
pour qu'on puisse l'allonger ou la raccourcir suivant la
taille des personnes. Toutes ces pièces seront disposées
de manière à être complétement cachées par le modèle.
Il est surtout important que la personne qui pose se
place naturellement et n'éprouve aucune gêne : autre-
ment elle ne pourrait rester immobile, et l'épreuve se-
rait manquée. Les mains doivent être rapprochées du
corps pour se trouver sur le même plan que la tête, mais
il ne faut cependant pas leur donner une position dis-
gracieuse. Si le modèle s'asseyait directement en face
de l'appareil, les jambes seraient trop avancées et leur
image ne serait pas nette ; il faut que le corps entier
soit un peu de profil. Plus les yeux sont levés vers le

ciel, plus ils viennent brillants sur l'épreuve : aussi
voit-on bon nombre de portraits qui ont l'air d'avoir été
faits pendant un moment d'extase de l'original. Les
portraits de face ont un aspect désagréable, il vaut en-
core mieux les faire de profil ; mais on préfère généra-
lement la pose de trois quarts, modifiée suivant le goût
de l'artiste.

« Quelquefois on compose des groupes de person-
nages dont l'aspect est assez singulier, quoique ces ta-
bleaux manquent souvent de vérité et d'animation. Il
faut alors éloigner la chambre noire. Les personnages
seront beaucoup plus petits, mais les différences de
plans seront moins sensibles et l'on pourra varier da-
vantage les positions des sujets. On doit éviter surtout
que l'ombre projetée par un des modèles ne nuise à son
voisin, car on n'en verrait que la silhouette sur l'é-
preuve. »

PROCÉDÉ SUR COLLODION

DE

M. BAILLIEU D'AVRINCOURT

———

NOTES SUR LA PHOTOGRAPHIE

APPLIQUÉE A LA GÉODÉSIE

par M. A. Civiale.

PROCÉDÉ SUR COLLODION

DE

M. BAILLIEU D'AVRINCOURT

M. Baillieu d'Avrincourt a bien voulu nous donner les formules qu'il emploie pour préparer son collodion; nous nous empressons de les publier, car, à coup sûr, elles donnent de parfaits résultats. Il y a peu d'amateurs aussi zélés pour la photographie que M. Baillieu d'Avrincourt; aucun, peut-être, n'a produit autant d'épreuves que lui, et toutes ses épreuves sont jolies, prises avec goût, et montrent à un haut degré la réunion des deux qualités qui seules peuvent amener à la perfection : 1º la sûreté et l'habileté dans les manipulations; 2º le sentiment artistique.

PRÉPARATION DU COLLODION.

Collodion pharmaceutique épais. . .	15 grammes.
Ether sulfurique à 62º.	100 —
Alcool à 40º.	40 —
Iodure de cadmium.	80 cent.
Iodure de nickel.	20 —

Contrairement aux principes adoptés, M. Baillieu d'Avrincourt emploie un collodion très-peu ioduré. Selon lui, c'est le seul moyen d'arriver à obtenir des épreuves douces et modelées. Cette remarque présente un vif intérêt pour la photographie. L'iodure de nickel est, pour ainsi dire, un nouveau produit introduit dans les opérations, car il a été très-peu employé.

Ce sel donne des épreuves très-harmonieuses et très-modelées, peut-être ferait-il merveille en l'introduisant dans les préparations relatives au papier sec et humide, c'est encore un essai à faire. L'iodure de nickel étant très-déliquescent, doit être employé fraîchement préparé.

BAIN SENSIBILISATEUR.

Eau distillée.	100 grammes.
Azotate d'argent fondu	8 —

BAIN RÉVÉLATEUR.

Eau distillée.	700 grammes.
Acide pyro-gallique.	1 —
Acide acétique	40 —

BAIN FIXATEUR.

Eau distillée.	100 grammes.
Hyposulfite	20 —

M. Baillieu emploie l'hyposulfite de préférence au cyanure pour fixer les épreuves, ce dernier sel détrui-

sant une partie de l'effet de l'image, et étant de plus,
comme chacun le sait, un poison violent. A notre avis,
le cyanure devrait être banni de la liste des agents em-
ployés, c'est un poison des plus violents, et malgré tou-
tes les précautions que l'on peut prendre dans son
emploi, il n'en reste pas moins fort dangereux, les va-
peurs qui s'en dégagent pouvant seules occasionner des
troubles très-sérieux dans l'économie. Pour notre part,
nous avons à deux reprises différentes été victimes de
l'emploi du cyanure, et nous ne saurions trop insister
pour qu'il soit rayé de la liste des agents photographi-
ques.

On se figure, en l'employant, ne rien éprouver, et
souvent on attribue à d'autres causes que l'emploi du
cyanure, de violents maux de tête. Si on a employé des
solutions de cyanure dans un laboratoire où l'on ait été
forcé de passer quelque temps, il est rare que l'on n'en
sorte indisposé, et l'indisposition persiste quelques jours,
et j'ai vu sans cesse ne pas attribuer ce malaise au
cyanure, quand, à coup sûr, lui seul faisait tout le
mal.

Avec la plus petite écorchure, on risque d'être réelle-
ment empoisonné, l'absorption se faisant très-rapide-
ment, et alors une série de phénomènes ne tardent pas
à se montrer. Ainsi, la tête est lourde, des douleurs vives
existent sur le devant de la tête ; on ressent une forte
compression aux tempes, l'appétit manque ; on éprouve
de violentes courbatures dans les membres, les jambes
flageolent, enfin, l'état dans lequel on se trouve est des
plus fâcheux. Il faut de suite, renoncer pour jamais au
cyanure, prendre en aussi grande quantité de l'infusion
de café noir ou une autre substance capable de stimuler

le système nerveux, et suivre les conseils d'un homme de l'art.

J'espère pouvoir écrire bientôt que le cyanure n'est plus employé en photographie, ou du moins très rarement par des personnes attentives et prenant de grandes précautions.

<div align="right">Arthur Chevalier.</div>

APPLICATION

DE LA

PHOTOGRAPHIE A LA GÉODÉSIE

DESCRIPTION D'UN INSTRUMENT IMAGINÉ POUR CET USAGE,

PAR M. A. CIVIALE.

Dans une excursion aux Pyrénées, j'ai reproduit deux panoramas de montagnes et des vues de détails de roches et falaises qui m'ont paru pouvoir offrir quelque intérêt à la géologie et à la géodésie.

Le premier panorama, composé de quatre épreuves, représente une portion de la chaîne des Pyrénées françaises et espagnoles, prises de l'Antécade (environs de Luchon). Le point de station est à 2,000 mètres au-dessus du niveau de la mer. Ce panorama, compris dans un angle moindre que 60 degrés, forme la sixième partie d'un cylindre, dont le diamètre de la base est de 4,000 mètres. Le plan horizontal de base est à 1,300 mètres au-dessus du niveau de la mer et s'étend du

Sud-Est au Sud-Ouest. J'ai dû mettre au foyer une por-
tion de montagne à 1,500 mètres de la chambre noire,
pour avoir des indications suffisantes sur les montagnes
du dernier plan.

Le deuxième panorama, composé de trois épreuves,
représente une vue de la Maladette et de ses glaciers,
prise du port Vénasque (environs de Luchon). Le point
de station est à 2,300 mètres au-dessus du niveau de
la mer. Ce panorama, compris dans un angle de 30
degrés, est une vue sensiblement plane. J'ai mis au
point à 4,000 mètres de la station de l'instrument.

Toutes les mesures d'angle ou de distance sont ap-
proximatives.

Les points d'où l'on peut prendre des vues panora-
miques sont peu nombreux, souvent d'un accès difficile
et presque toujours obligent le photographe à se placer
dans des conditions d'éloignement et d'orientation qui
nuisent à l'effet qu'il veut rendre et au panorama à re-
produire.

Les autres vues sont des détails de montagnes, de
roches du chaos de Gèdre et de falaises de Saint-Jean-
de-Luz.

Les épreuves négatives ont été prises sur papier ciré
sec, d'après un procédé que j'ai modifié et avec un ins-
trument que j'ai rendu aussi transportable qu'il m'a été
possible.

Cette indication de la manière dont les épreuves o
été prises, montre, je crois, que l'on pourra obtenir des
renseignements assez étendus sur la disposition géné-
rale des chaînes de montagnes, leurs formes, leurs cou-
pures et leurs glaciers. On pourra même déterminer
approximativement, d'après des hauteurs déjà connues,

la hauteur des pics d'un accès trop difficile. Les hauteurs déjà calculées, les cartes que l'on possède, donneront la distance approximative de la chambre noire aux verticales passant par les différents sommets; on mesurera directement du point de station les angles verticaux de ces sommets et on aura la hauteur approximative, en multipliant la ligne de base par le sinus de l'angle vertical.

$$H. = AB \sin \alpha.$$

On pourra prendre des détails de roches, de coupes naturelles du terrain, de glaciers, de crevasses, de falaises, etc. Enfin, la comparaison des panoramas de montagnes obtenus par la photographie avec les cartes qui ont été faites, pourra amener à rectifier certaines inexactitudes qui auraient pu se glisser dans ces cartes.

(Comptes rendus de l'Académie des sciences.)

DESCRIPTION DE L'INSTRUMENT DE M. A. CIVIALE.

L'instrument dont je donne ici une description sommaire, sert à la fois à déterminer les angles verticaux et les angles horizontaux, et, tout en remplissant ce double but avec une approximation qui suffit dans la plupart des cas, il est par sa forme et son volume d'un transport très-facile, puisqu'il peut se placer dans un étui d'une longueur de vingt centimètres, d'une largeur de six et d'une épaisseur de quatre.

L'instrument se compose :

1° D'un support en bois, A, B, renfermant un niveau à bulle d'air.

2° D'une lunette LL montée sur une lame de cuivre portant un vernier donnant l'angle vertical à une minute près.

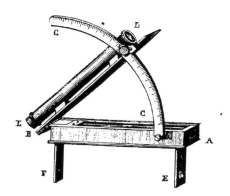

3° D'un arc de cercle en cuivre C, C, divisé en 90 degrés, et se pliant en sens inverse de la lunette.

4° De deux pinules E, F, se repliant sous le support A, B.

Ce goniomètre, dont je me sers pour compléter les indications que donnent les vues photographiques des montagnes, se place sur la chambre noire amenée dans une position horizontale à l'aide du niveau. On obtient les angles verticaux en visant les différents sommets au moyen de la lunette et en lisant sur l'arc de cercle à l'aide du vernier.

Désignons par H, la hauteur de la verticale comprise entre le sommet visé et le plan horizontal passant par le point de station.

Par D, la distance du point de station à la verticale H.

Par α, l'angle vertical.

On a la relation H, $= D \sin \alpha$; on mesure directement α.

Si D est connu par les cartes ou par tout autre moyen, on calcule la hauteur H.

Si H, au contraire, est connu, on calcule la distance D.

On voit donc que de hauteurs de sommets déjà calculés à l'aide du baromètre, on peut déduire avec une approximation suffisante les hauteurs de sommets inaccessibles voisins des premiers.

Je suppose que l'on a déterminé ou que l'on connaît la hauteur du point de station au-dessus du niveau de la mer.

Pour mesurer les angles horizontaux, on met l'instrument sur le côté et on vise à l'aide des pinules et de la lunette, et, si on a soin de tracer une ligne en se servant du support comme règle, cette ligne prolongée permettra de prendre des angles horizontaux dans toute l'étendue de la circonférence.

M. Charles-Chevalier m'a aidé de ses bons conseils pour la combinaison des diverses parties de cet instrument, et l'a exécuté avec sa précision habituelle.

CAUSERIES PHOTOGRAPHIQUES

PAR

ARTHUR CHEVALIER

Membre de la Société Libre des Beaux-Arts.
(Section de Photographie)

RAPPORTS

SUR

L'OBJECTIF A VERRES DOUBLES COMBINÉS

INVENTÉ PAR

CHARLES-CHEVALIER

CAUSERIES PHOTOGRAPHIQUES

PAR

ARTHUR CHEVALIER

Membre de la Société Libre des Beaux-Arts.

La photographie se popularise de jour en jour, et
le nombre de ses applications devient considérable : les
arts, les sciences, l'industrie, viennent à chaque ins-
tant lui demander son pinceau irrécusable ; aujourd'hui,
il n'y a plus de doute, la photographie impose sa loi ;
là où elle passe, rien ne peut être récusé.

— L'année qui vient de s'écouler a été féconde, car il
suffit de lire les bulletins de la Société française de pho-
tographie pour voir les efforts qui se font de tous côtés
afin d'arriver à simplifier l'art impérissable de Niepce
et Daguerre : savants, artistes, amateurs, tous travail-
lent, tous apportent leurs idées, et tous avancent cha-
que jour. Aussi l'avenir de la photographie est-il assuré :
cet art timide en 1840, plane maintenant sur le monde,
qu'il enrichit par ses productions.

— La grande préoccupation du moment est la gra-
vure photographique, et cela à justes raisons, car l'avenir
de la photographie est tout entier dans la réussite des pro-
cédés qui permettront d'obtenir des épreuves indélébi-
les. Commencée par Niepce, continuée par M. Niepce
de Saint – Victor, travaillée avec acharnement par
diverses personnes et particulièrement par M. Nègre,
elle commence enfin à étonner par ses résultats, qui ne
tarderont pas à devenir parfaits, à en juger par les
beaux spécimens qui ont déjà paru.

La gravure sur pierre (lithophotographie), grâce au

11

zèle et au savoir de M. Lemercier, nous montre aussi d'étonnants résultats, et, certes, rien n'est plus fini, mieux à l'effet, que les reproductions d'armures anciennes sortant des ateliers de M. Lemercier.

Gravure sur acier, gravure sur pierre, tout marche de pair, et chaque procédé aura bientôt atteint le but désiré; car, outre les noms que nous venons de citer, bien des artistes, des amateurs, travaillent à la réalisation du procédé unique qui doit peut-être dire le dernier mot d'une des merveilles de notre siècle.

— Protéger les arts est une noble mission; s'associer aux grandes œuvres est en partager l'éclat et l'immortalité. Aussi, à côté des noms que nous venons de citer, il faut y joindre celui de M. le duc de Luynes, qui a fait à la Société française de photographie un don de 10,000 francs pour celui qui donnerait le meilleur procédé de gravure photographique. Grâces soient rendues à M. le duc de Luynes; cette nouvelle preuve de son dévouement aux arts et aux sciences lui sera comptée, car, à côté des noms de ceux qui ont enfanté l'œuvre, on inscrit aussi celui du protecteur des arts et des artistes.

— On s'inquiète en ce moment d'un procédé destiné à remplacer les moyens ordinaires de reproduction des images positives sur papier; je veux parler du procédé dit au charbon, dû à MM. Salmon et Garnier, et dont il a été question dans quelques numéros du *Bulletin de la Société française* de l'année dernière. Ce procédé, qui est encore dans l'enfance, a cependant fourni déjà des résultats qui promettent pour l'avenir, et le but proposé mérite certainement toute attention, car il doit fournir des épreuves inaltérables. Cependant, lorsque la gravure aura dit son dernier mot, ce procédé deviendra peu

utile; mais il faut cependant constater le progrès, et il est réel; aussi faisons-nous des vœux pour le perfectionnement de ce procédé, qui pourra mettre sur la voie de découvertes bien précieuses pour la photographie. M. de Brébisson a bien voulu dans ce volume, nous permettre d'insérer les observations qu'il a faites à ce sujet, c'est une bonne fortune pour les amateurs, car on sait avec quel zèle M. de Brébisson s'est occupé dès son origine de la photographie, et combien elle lui est redevable de procédés, de faits intéressants et d'appareils ingénieux qui ont tant facilité les opérations.

— Si la photographie pouvait reproduire les couleurs, quel charme cela n'ajouterait-il pas aux épreuves! Ce problème si compliqué, si difficile à résoudre, est pourtant résolu, mais il n'est pas pratique; impossible encore de fixer les couleurs. Espérons, espérons! — C'est déjà bien joli d'avoir pu les obtenir. Dans le mois de janvier de l'année dernière, M. E. Becquerel a lu à la société de photographie un mémoire remarquable à ce sujet; dans le bulletin du même mois, il est reproduit fidèlement. Il est très-intéressant de voir comment ces couleurs fugaces viennent se traduire à la volonté de M. Becquerel. Aussi, le compte rendu de ces expériences présente-t-il un haut intérêt pour la science qui nous intéresse. M. Niepce de Saint-Victor, à qui la photographie doit tant, nous a montré des aquarelles reproduites fidèlement avec toutes leurs couleurs. Quel merveilleux résultat; mais, hélas! ces pauvres couleurs s'évanouissent sans que leur créateur puisse les retenir, comme la fleur qui s'effeuille et que l'on voit mourir sans pouvoir lui porter secours!

— Si la photographie avance chaque jour, il ne faut

pas oublier que ses adeptes doivent leurs succès aux travaux d'un grand nombre d'amateurs zélés, qui, donnant avec désintéressement leurs méthodes, favorisent à chaque instant le développement de l'art photographique. Les sociétés photographiques ouvrent aussi la voie du progrès ; dans bien des pays, dans bien des villes, des centres photographiques sont formés ; on discute, on examine, on s'instruit et l'on progresse. Une des plus importantes est la société française de photographie, présidée par M. Regnault, de l'Institut, et renfermant dans son sein l'élite des savants et des amateurs.

— N'oublions pas, en parlant de sociétés et de cercles, de citer la société libre des Beaux-Arts. Cette honorable et savante réunion qui siége à l'Hôtel-de-Ville, est composée de peintres éminents , de littérateurs, de musiciens, de sculpteurs, de graveurs, etc., etc. Autour de son président, se groupent une foule d'artistes et savants distingués. Daguerre faisait partie de la société libre des Beaux-Arts, et depuis bien longtemps une section de photographie a été formée au sein de cette société. Cette section a pour but de décider les questions relatives à l'art et d'examiner aussi les différents procédés au moyen desquels on a obtenu les épreuves. N'oublions pas surtout que la société libre des Beaux-Arts a élevé un monument à Daguerre, à Petit-Bry-sur-Marne ; cette gloire de la société à ajouter à celles qu'elle a déjà, prouve la sympathie des honorables membres qui la composent pour la photographie comme accessoire des arts. Du reste, faire l'éloge de la société libre des Beaux-Arts est chose futile, car l'importance de ses réunions, ses séances publiques, le

compte rendu de ses travaux, est chose bien connue et appréciée; nous tenions surtout à bien noter et faire ressortir son importance relativement à la photographie, qui lui doit des travaux, et la reconnaissance d'avoir élevé un monument à l'immortel Daguerre! Ajoutons aussi que plusieurs rapports importants sur la photographie ont été faits à la Société par M. Horsin Déon, artiste distingué.

— Puisque nous parlons de monument, quand donc verrons-nous, en bronze ou en marbre, et sur une de nos places publiques, les deux inventeurs qui ont illustré notre pays. Quand viendra donc le jour où, sur le piédestal des deux statues, le passant pourra lire : La France à Niepce et à Daguerre. Nous l'attendons avec impatience ce jour fortuné; viendra-t-il bientôt? Pour cela que faudrait-il? une souscription nationale, cela coûte si peu, et le but est si grand! Puissent ces lignes amener le résultat que nous espérons !...

— Deux artistes, MM. Léon et Masson, viennent d'élever un monument aux inventeurs de la photographie; c'est le monument de l'atelier, le souvenir que l'on attache au mur, en un mot, un médaillon. Les deux figures sont placées sur un ovale en creux ; au-dessus est un fronton sur lequel on lit : Daguerre, Niepce ; une étoile décore ce fronton ; sur les côtés, deux pilastres sont entourés de rameaux de laurier, le bas du médaillon est occupé par des nuages laissant passer des rayons de lumière. — Cette allégorie est de bon goût, et l'intention surtout mérite des louanges.

Aussi, nous espérons bientôt voir le médaillon se répandre; dans chaque atelier il doit être placé ; partout où la photographie se montre, les images des deux inven-

teurs doivent apparaître. Amateurs, vous l'avez sans doute déjà ; photographes, vous refuserez-vous les traits de ceux à qui vous devez tout? — Non, certes, non, il serait impossible d'y croire. Aussi, nous prédisons et souhaitons à MM. Léon et Masson tout lo succès qu'ils méritent.

Une autre composition des mêmes artistes représente le même médaillon placé sur un fronton en bois, sur les côtés du médaillon sont deux figures en ronde-bosse, représentant deux muses lisant et écrivant la gloire des inventeurs ! Cette composition est réellement de très-bon goût. Disons en passant, que le buste de Daguerre, grandeur naturelle, et fait par M. Carpentier, de la société libre des Beaux-Arts, est depuis longtemps à la disposition de tout le monde ; malheureusement, nous ne l'avons vu que dans un petit nombre d'ateliers et salons photographiques. Celui de Niepce n'est pas encore terminé. Bientôt il sortira du ciseau de M. Barre, notre célèbre sculpteur.

— En parlant des succès d'un art, c'est un devoir que de signaler aussi les entraves qu'il éprouve : car, en les connaissant, chacun peut chercher à les faire disparaître. A ce propos, quand donc le monde aura-t-il assez de goût pour ne pas vouloir se faire... photographier n'est pas le mot, mais bien peinturlurer à la façon de ces portraits accrochés sur tous les murs de notre capitale. Vraiment, c'est chose singulière, car on ne possède rien ainsi, ni photographie, ni œuvre d'art !

Chacun n'est pas sans voir à chaque instant, de ces pauvres pochades enluminées, dont le nombre s'agrandit chaque jour : à chaque pas on en trouve, et vraiment cela fait pitié.

Ici, c'est un personnage tout de noir habillé se détachant sur un fond bleu de ciel; là, c'est une jeune femme aux cheveux d'ébène, avec une robe jaune d'or; une balustrade semble sortir de son corsage, et son coude est appuyé sur un guéridon sur lequel est posé un vase contenant un énorme bouquet dont chaque fleur est détaillée: un botaniste nommerait les espèces, compterait les pétales et les étamines. Mais ce n'est pas tout, le fond du tableau est suisse, gothique, chinois, et tout cela s'applique exactement sur la silhouette de la personne représentée. Enfin, il est incroyable de voir que le monde puisse s'arrêter à regarder....., et puisse, ce qui est plus désolant, se faire ainsi.... Le mot n'est pas trouvable, et encore les auteurs de ces incroyabilités y mettent leur nom, et en toutes lettres, et au-dessous, ils ajoutent : *artiste !*

Aussi, dans ces enluminures qui ne ressemblent à rien, tout est oublié, perspective, lumière, forme, et vraiment on ne saurait trop insister sur le tort qu'ils font à l'art, à la photographie, et combien leur influence est désolante car elle fausse le goût pour le beau et apprend à méconnaître la vérité. Que peuvent penser nos artistes en voyant de telles choses, que disent les maîtres, les Meissonnier, les Winterhalter, etc.,vraiment ? mais je m'avance, ils ne doivent rien dire.

D'autres, toujours artistes, se figurent que pour obtenir des portraits harmonieux, véritables, artistiques, il faut les faire *flou;* alors, voici une nouvelle école, celle du *flou,* autre erreur qui n'amène à rien puisque le caprice en décide et non l'art.

Quant aux poses plus ou moins grotesques données par *les artistes* aux patients soumis à l'opération photogra-

phique, nous éviterons de les décrire et en ferons grâce à nos lecteurs.

D'après ce que nous venons de dire, il ne faut pas penser que l'art ne puisse s'allier à la photographie : loin de nous une telle pensée ; aussi, malgré notre vif désir de vouloir une photographie sans retouches, nous ne pouvons nous lasser d'admirer certains portraits photographiques habilement et finement retouchés, sans pourtant que le calque, que l'effet photographique soit détruit ; de légères teintes de lumières, quelques lignes plus accusées, font tout et procurent à l'œil de fort jolies aquarelles, souvent très-artistiques : car, ne l'oublions pas, bien de jeunes artistes de talent sont occupés à ces productions. Nous avons vu de fort jolies aquarelles photographiques chez M. Legray, chez M. Paul Berthier, et vraiment c'est un plaisir que de voir dans quelques circonstances l'art coloriste et l'art photographique intimement unis.

— On attend de jour en jour l'apparition de la nouvelle édition du *Manuel de photographie*, par M. de Valicourt. Chacun sait combien ce manuel publié dès l'origine, a servi à populariser la photographie ; en effet, ce livre renferme tout ce qui a été fait sur ce sujet : c'est une véritable encyclopédie où chaque procédé est examiné, élaboré et noté avec sa véritable valeur. On attend aussi la nouvelle brochure de M. Legray auquel la photographie doit deux de ses meilleurs procédés, le collodion et le papier sec. Ces deux ouvrages feront sans nul doute sensation dans le monde photographique.

—Toujours du stéréoscope ! On en est inondé, il pleut des épreuves, chaque jour voit éclore de nouveaux spécimens, mais il faut bien trier pour en trouver de bons,

car ces derniers sont rares. L'instrument stéréoscopique se trouve maintenant parmi les jouets d'enfants, le monde le veut à vingt-cinq sous; c'est fort malheureux, car le monde sera privé d'un joli petit instrument qui aurait pu devenir tout à fait intéressant, s'il n'eût été arrêté dans sa course scientifique et artistique par une mauvaise fabrication inqualifiable.

— Nous parlions tout à l'heure du tort fait à l'art photographique par les mauvais retoucheurs, parlons aussi des instruments qui servent à produire les photographies : là encore il faudra signaler bien des abus.

Chacun sait que *l'objectif double ou à verres combinés*, soit pour portraits à larges verres, soit pour paysages, a été inventé par mon père et appliqué par lui à la photographie en 1840. En effet, en 1834, cet objectif double inventé par lui pour son nouveau télescope dioptrique, fut plus tard, en 1840, adapté à la photographie, et reçut, *avant tous les autres*, la médaille de platine à la Société d'encouragement. Ce fait est si connu que nous ne devrions pas avoir besoin de le rappeler, mais il sert pour ainsi dire de préambule à notre sujet.

Maintenant, depuis cette invention capitale et qui a tant servi à la photographie, a-t-on fait du nouveau? non, et cela n'est pas douteux ; on a copié, toujours copié; à vrai dire, on a imaginé de nouvelles montures en cuivre plus ou moins bizarres et décorées de noms plus ou moins français; mais des combinaisons, mais de nouveaux et bons objectifs, pour cela, rien. Ce fait signalé, rappelons aussi que pour produire de bons objectifs, il faut bien des conditions : pureté du cristal, travail précis, montures soignées, centrage parfait, courbures parfaitement calculées. Sans ces conditions,

rien n'est possible : aussi, si nous énumérons ici leur importance, c'est pour apprendre à bien juger ce que peuvent être des objectifs faits sans aucune précision et où aucune des conditions ci-dessus nommées ne se trouvent réunies ; car dans le grand nombre des objectifs que l'on rencontre aujourd'hui, le cristal est remplacé par du verre tout à fait ordinaire, le travail marchandé à l'ouvrier et réduit à sa plus simple expression, ne peut produire de bons ouvrages, la monture négligée, les verres non centrés, voilà ce dont on doit se méfier, disons-le bien haut : *pour faire de bons objectifs, il faut des soins infinis*, il faut réunir savamment bien des éléments. Aussi, appelons-nous toute l'attention des amateurs sur ce point, car malheureusement aujourd'hui il existe un grand nombre d'objectifs faits dans des conditions telles, qu'ils deviennent tout à fait impropres à la vraie photographie.

D'après ce que nous venons de dire, on doit bien penser que si « *l'âme de l'appareil,* » comme l'a dit mon père, est sacrifiée et construite par des mains inhabiles, le reste, c'est-à-dire les accessoires, vont de pair avec elle. Aussi, voyons-nous l'ébénisterie à l'usage de la photographie, les chambres noires, pieds, pièces de cuivre, etc., etc., faits d'une manière désolante ; ce qu'il y a vraiment d'incompréhensible, c'est de savoir que de tels objets puissent trouver des acquéreurs.

Pour revenir aux objectifs, nous ne cesserons, dans l'intérêt de la photographie, de répéter ce que mon père a déjà dit tant de fois, et qui consiste dans l'usage des longs foyers pour la reproduction véritable des objets. Ainsi, en examinant le plus grand nombre des portraits

obtenus, il est facile de voir qu'ils sont déformés, les mains sont grossies, les traits bouffis, en un mot, l'ensemble tout à fait contraire à la vérité ; voilà le grave défaut que les artistes reprochent à l'usage de la photographie pour les portraits, et voilà ce que l'on peut éviter en employant les longs-foyers, ou du moins pour les portraits, en se servant de foyers moyens qui permettent d'obtenir des reproductions fidèles de la nature.

— En examinant attentivement presque tous les portraits photographiques, si le corps est placé légèrement de côté, on voit la perspective outrée , la partie près du spectateur fortement accusée et grossie , et l'autre mince et arrêtée par des contours mous et baveux; la figure elle-même se trouve très-souvent dans ces conditions, et l'on peut croire que chaque moitié du corps, en le séparant verticalement par la pensée, appartient à deux personnes différentes. Voilà le joli résultat qui provient de l'emploi des courts foyers, et il n'y a rien d'étonnant que les artistes trouvent cela mauvais.

Souvent, dans une figure, les yeux sont nets, le nez est énorme ; tantôt le contraire arrive ; enfin c'est un véritable galimatias de formes où l'on cherche vainement la nature.

Maintenant, remédier à ces défauts est chose facile, l'écueil est le temps plus ou moins long qu'il faut employer pour obtenir l'épreuve. A cela nous répondrons, en insistant, que l'on peut obtenir des épreuves dans un temps assez court avec des objectifs à foyer moyen, et éviter les défauts que nous venons de signaler. Aussi, pourquoi le monde ne refuse-t-il pas sa charge, quand il demande son portrait. De cette façon l'art, le goût, la vérité y gagneraient.

Heureusement que l'on trouve encore des portraits faits dans de bonnes conditions; mais la masse; sans nul doute, elle est mauvaise; un rapide examen des étalages suffit pour convaincre les plus incrédules. Espérons, nous sommes dans un siècle où chacun devrait être un peu artiste!

— On a réchauffé ces jours derniers, une invention de mon père faite en 1840. Je veux parler du diaphragme variable ou pupille artificielle. Cet instrument, présenté à la Société d'encouragement à l'époque précitée, avec l'objectif double ou a verres combinés, a été très-apprécié des savants composant la commission; en en reparlant aujourd'hui sans en citer l'origine, les nouveaux-venus n'ont en somme présenté sous une autre forme, qu'un instrument âgé de dix-neuf ans.

— Depuis plusieurs années, nous signalons une fâcheuse tendance et, aujourd'hui encore, nous nous hâtons de reprendre la plume à ce sujet. Comment se fait-il que le procédé, dit au collodion, trône toujours en maître; comment se fait-il qu'à l'exclusion de tout autre procédé celui-ci impose sa loi? Il serait pourtant désirable de voir chaque procédé à sa place : tout y gagnerait si on employait le collodion pour les portraits, les scènes animées, les détails d'architecture; l'albumine pour les gravures, et enfin le papier, ce cher papier, pour les paysages, et le mot paysage comprend bien des choses, car il ne faut pas entendre que le papier s'applique seulement à la reproduction des masses de verdure, des chaumes et aux études d'arbres, mais il faut aussi le faire servir aux vieux monuments, en un mot, là où le pittoresque surgit, le papier doit être employé.

Insistons donc encore sur ce que l'on semble trop

ignorer, et répétons que le procédé dit du papier sec, ou même humide, est celui qui, pour le paysage, s'accorde le mieux à reproduire la nature : modelé, finesse, harmonie, teintes douces, dégradation juste des plans; toutes ces qualités appartiennent au papier, et c'est en vain que l'on chercherait à lui substituer un autre procédé. Ainsi le collodion, l'albumine, donnent des paysages très-détaillés, mais trop nets : l'effet manque dans tous, et la sécheresse des épreuves obtenues au moyen de négatifs sur verre, montre de suite que ce moyen est impropre à la représentation de la nature comme l'art l'entend.

Outre les avantages que nous avons signalés dans l'emploi du papier, il ne faut pas oublier la facilité d'opération, l'absence de fragilité des épreuves, etc., etc. Pour les voyages, ce procédé est donc unique. Combien d'épreuves sur verre sont brisées avant d'être transportées sur le papier, et que de difficultés n'existe-t-il pas pour opérer sur verre dans les montagnes et en voyage; en général, c'est à renoncer à la photographie. Mais, heureusement que le papier nous sauve, et quand l'obstination générale sera tombée, alors nous y gagnerons doublement, car nous y aurons un bien plus grand nombre d'épreuves, et nous posséderons au moins des tableaux éclatants de vérité et que l'on pourra nommer à justes titres : produits de l'art photographique.

— Il est assez facile aujourd'hui de produire des épreuves, leur nombre en est une preuve évidente; mais ce qui est moins facile, c'est d'en faire de très-bonnes, et cela à deux points de vues : le premier ayant rapport à la manipulation, à l'exécution mécanique des procédés; le second au goût, au sentiment de celui qui fait agir l'appareil.

Le premier point de vue demande du soin, de la méthode; pourvu de ces qualités, on est sûr d'avoir de bonnes et propres épreuves. A ce sujet, nous ne nous arrêterons pas plus longtemps. Quant au second point, c'est une autre affaire, car certes, il n'appartient pas à tout le monde de produire des épreuves représentant des sites bien choisis, des motifs trouvés avec art, des figures bien éclairées, des draperies bien disposées, etc., etc. Malheureusement, le plus grand nombre des épreuves manque des qualités ci-dessus nommées. Que faire? tout le monde ne sait pas voir, ne sait pas regarder la nature, la comprendre : car alors tout le monde serait artiste, et, sans produire, aurait au moins ce sentiment du beau, du vrai, du bien, qui constitue le sentiment artistique.

Posséder le sentiment artistique est indispensable en photographie; son absence s'aperçoit de suite sur les épreuves. A ce sujet, nous rappellerons la pensée de MM. G. Roman et Cuvelier : ils ont certes bien raison quand ils disent que « *le sentiment du photographe se traduit sur l'épreuve qu'il fait, comme le sentiment de l'artiste sur le tableau qu'il produit.* » En effet, un coup d'œil sur une production photographique laisse voir de suite le sentiment qui a présidé à sa production, et l'on voit de suite si l'on a affaire à un artiste.

— Quand on commence à faire de la photographie, il faut d'abord voir de belles épreuves artistement produites, de cette façon on juge des ressources de cet art, et l'on recueille de précieuses observations utiles pour l'avenir.

Le nombre des belles photographies, malgré son exiguïté, est cependant encore assez étendu pour que

chacun ait l'occasion d'en voir. Malheureusement souvent
les plus belles ne sont pas exposées aux yeux de tous,
et c'est dans les portefeuilles des amateurs qu'il faut les
aller découvrir. Cela, certes n'est pas aisé; mais, enfin,
telle est la chose.

Pour ma part, chaque fois que j'en trouve l'occasion,
je parle des épreuves qui m'ont frappé et qui me sem-
blaient réunir les conditions propres à former des épreu-
ves tout à fait bonnes, tant sous le rapport de l'effet
artistique que sous celui de la réussite des procédés.
Ainsi, celles faites par M. A. Civiale, dans son dernier
voyage aux Pyrénées, sont parfaites sous tous les rap-
ports, nous en citerons quelques-unes choisies dans son
album.

A notre avis, une des plus jolies épreuves de M. A.
Civiale, est celle qui représente un des sites de la vallée
du Lys et dans laquelle on aperçoit les glaciers des Cra-
bioules qui occupent le fond du tableau. Sur le premier
plan est un sentier sur le bord duquel se trouve une
pauvre petite masure où les pâtres habitent avec leurs
bestiaux; au second plan et sur la gauche, une pente
de montagne est couverte de verdure; le chêne, l'orme,
y élèvent leurs têtes; plus haut, les noirs sapins jouent
avec les brises glacées. Cette épreuve est fort jolie; le
site bien choisi, l'air et l'harmonie qui y règnent en font
un de nos jolis tableaux photographiques.

Une autre épreuve du même genre a été prise au pied
des monts Crabioules. Ici, les plans sont en plus grand
nombre que dans la précédente. L'effet de cette épreuve
est tout à fait heureux. Outre ces deux épreuves, nous
pourrions en décrire trente du même genre; car, en réa-
lité l'album de M. A. Civiale est tout à fait joli et

toutes ses vues portent réellement l'empreinte d'un cachet artistique. Aussi les épreuves du troisième lac d'O, du torrent de la Pique, la cascade d'Eufer, la vallée du Lys, la vallée de l'Hospice, ne laissent-elles rien à désirer.

Toutes ces épreuves attestent la netteté de l'*objectif double* de mon père, employé exclusivement par M. A. Civiale, et le meilleur pour les paysages, gravure, etc.

D'autres épreuves prises par M. Mailand, dans les Pyrénées, sont aussi fort bien réussies ; ainsi celle du Pont du Roi, frontière de France et d'Espagne, est d'un fort joli effet; une étude de rochers dans la vallée d'Aoste, est un vrai chef-d'œuvre. Cette épreuve est d'une vigueur remarquable, et le choix du tableau est on ne peut plus heureux, ce motif eût été choisi par Salvator Rosa. La chute du lac d'O; une scierie et bien d'autres épreuves sont aussi parfaitement réussies. L'album de M. Mailand est, du reste, un des mieux compris.

M. Robert, chef de peinture à la manufacture impériale de Sèvres, a fait sur papier une série de bien belles épreuves ; ses paysages artistiques sont d'un choix tout à fait heureux. Mentionnons aussi comme des chefs-d'œuvre ses reproductions d'objets d'art, et quiconque a vu ses vases de Sèvres, ses statuettes, sera de notre avis

M. Aguado a fait des études d'arbres vraiment remarquables, et bien d'autres épreuves artistiques qui sont tous les jours admirées. Il est des amateurs qui ont laissé la chambre noire pour le pinceau, et que la photographie regrettera toujours : M. G. Roman, par exemple, qui nous avait tant charmé avec ses jolies épreuves,

son lac de Brientz, sa vallée de Saint-Amarin, etc , aussi, chaque fois que nous parlons de ces productions, nous ne pouvons nous lasser d'admirer et de regretter ; car, aujourd'hui , quelles épreuves n'aurions-nous pas si M. G. Roman tenait encore le pinceau lumineux.

Parmi les amateurs sérieux dont les épreuves sont sans cesse admirées, citons encore M. Cousin avec ses jolies études d'arbres; M. Cuvelier, avec ses marais, ses chaumières, ses arbres si saisissants de vérité; MM. Bacot, de Valicourt, de Brébisson, docteur J. Fau, pour leurs épreuves et leurs appareils facilitant les opérations ; M. Le Gray, l'inventeur du procédé du papier sec, pour ses chefs-d'œuvre photographiques; M. de Noailles, pour ses belles études faites en Afrique ; MM. Lyte, Baillieu d'Avrincourt, Monvel, G. de Bellio, de la Taille, M. Alléo, etc., etc., pour leurs belles épreuves.

Nous ne terminerons pas ces lignes sur le papier sans parler de M. Humbert de Molard, à qui la photographie doit bien des améliorations. Chacun sait à combien d'essais M. Humbert de Molard s'est livré et se livre chaque jour, et les belles épreuves qu'il a faites : aussi, la photographie lui doit-elle une bonne part de ses succès.

— Le procédé donné par M. A. Civiale dans le cours de cet ouvrage est, sans contredit, très-simple et très-sûr, deux qualités importantes. Au sujet des manipulations simplificatives, nous rappellerons que l'emploi des solutions alcooliques pour le papier est dû à M. James Odier, auquel la photographie sur plaque était déjà redevable de bien des améliorations. — A chacun ses œuvres !

— La plaque, hélas, ne trône plus, et cependant, sans vouloir y revenir, on se rappelle avec plaisir de

12

ses succès ; car, ne craignons pas de le dire, encore aujourd'hui une belle épreuve sur plaque est une magnifique chose ! on revoit toujours avec délices la petite épreuve de Saint-Sulpice de M. Léon Foucault , les premières et magnifiques épreuves de M. le baron Séguier, les merveilleuses épreuves de M. le baron Gros, les belles épreuves de MM. Choiselat et Ratel, James Odier, Léwisıky, etc. , etc. Ma¹gré l'utilité de la photographie sur papier et la beauté de ses types, je l'avoue, j'aime bien un beau portrait sur plaque, et, dans certains cas, mieux qu'un portrait sur papier.

— L'exposition photographique qui s'est trouvée cette année annexée à l'exposition des Beaux-Arts au Palais de l'Industrie, suffit à elle seule pour montrer l'importance de l'art qui nous occupe, et nous regrettons vivement de ne pouvoir qu'effleurer l'examen des richesses qui y sont étalées.

Nous parlerons d'abord de l'organisation des épreuves; à notre avis, rien n'est mieux arrangé, et la direction mérite certes des louanges, pour avoir si bien groupé et si bien disposé tous ces tableaux photographiques ; tout est bien en ordre et placé de façon à être vu par tous ; ce n'est pas tout que d'avoir des richesses artistiques, il faut savoir les mettre en vue; sous ce rapport, rien n'est omis.

Abordons maintenant la question des épreuves, et nous dirons d'abord qu'il existe à l'Exposition un grand nombre de portraits, beaucoup de reproductions de gravures, tableaux, etc.; quant aux paysages, ils sont en moins grand nombre ; cela certes est fâcheux, car ce genre de tableaux fait fort bon effet en photographie; ajoutons qu'il est fort difficile à traiter et peut-être au-

rons-nous la réponse à la demande du pourquoi que chacun peut s'adresser.

Nous aurions une tâche bien difficile s'il nous fallait citer toutes les perles photographiques qui existent à l'Exposition ; ainsi que nous l'avons dit, nous esquisserons, et, malgré nous, nous oublierons bien des choses remarquables ; mais nous avons une trop mince importance pour tout apprécier, nous citerons seulement ce qui nous a le plus frappé dans un bref examen.

Parmi les jolies épreuves faites sur collodion, nous citerons celles de M. Braun ; ses paysages et ses fleurs sont d'une exécution rare ; ses fleurs surtout, sont uniques ; comme reproductions de gravures, rien n'est mieux réussi que celles de M. Michelez, et, certes, il n'est pas possible de mieux faire ; M. P. de Boisguyon expose deux fort jolies épreuves représentant la Vierge à l'enfant et une statue de Litolff ; le modelé et la douceur de ces épreuves ne laissent rien à désirer ; M. de Brébisson a exposé de fort jolies études d'arbres et des épreuves comparatives sur l'emploi de diverses substances. Ces épreuves présentent un haut intérêt pour la science de la photographie.

Nous avons encore admiré les marines de M. Le Gray ; personne n'a encore dépassé les résultats obtenus par cet habile opérateur ; les portraits qu'il expose sont aussi bien remarquables, et, parmi ces derniers, nous avons remarqué celui de M. le baron Gros ; cette épreuve, d'une parfaite réussite, fait grand honneur à M. Legray ; M. Warnod, du Havre, a aussi exposé de très-jolies marines ainsi que M. Colliau, de Paris, et M. Bernier, de Brest, a mis à l'Exposition de fort jolies vues parfaitement réussies.

Parmi les reproductions de tableaux, nous citerons comme les plus belles celles de M. Fierlantz ; il serait difficile d'aller plus loin, car la perfection de ses épreuves est accomplie ; la *Marche des invités*, de Leys, est une épreuve hors ligne, un vrai tour de force. Nous emploierions bien des pages si nous voulions citer toutes les merveilles exposées par M. Fierlantz, car il produit beaucoup, et tout ce qu'il fait est beau. M. Paul Berthier, artiste distingué, a aussi exposé de très-jolies reproductions. Nous saisirons la présente occasion pour dire que nous avons vu chez M. Berthier des retouches à l'aquarelle comme nous l'entendons, c'est-à-dire, des photographies animées par un vrai pinceau d'artiste ; de cette façon, la retouche évite l'aspect morne et froid qui existe généralement dans les épreuves.

L'albumine étale aussi des merveilles à l'Exposition, et rien n'est plus beau et plus grand que les épreuves de M. Cuccioni de Rome ; son Campo Vaccino et son Colysée sont des épreuves très-remarquables ; on peut avec beaucoup de peine arriver à de pareils résultats ; mais mieux faire, cela nous semble impossible.

Nous avons encore admiré de bien jolies épreuves de M. Robert, chef de peinture à la manufacture impériale de Sèvres ; rien n'est plus beau que ses reproductions de vases : l'éclat, la finesse, la réussite parfaite, le goût et l'art dans la disposition des diverses pièces et accessoires, rien ne manque aux épreuves de M. Robert. Ce sont de vrais modèles à suivre, et chacun peut en admirer la réussite photographique et apprendre en même temps à grouper des objets d'art. Nous prendrions vingt fois la plume que nous reparlerions de ces reproductions irréprochables ; du reste, elles sont uniques.

M. Paul Gaillard a fait de fort belles épreuves à l'aide du procédé Taupenot ; M. Jean Renaud a aussi exposé des reproductions de fleurs qui ne laissent rien à désirer. Ces deux amateurs ont une exposition tout à fait choisie et artistique.

Parlons donc maintenant de notre enfant chéri, le papier; ce n'est pas, certes, un enfant gâté ; mais qu'importe, il résiste toujours, et bientôt, sans doute, sa vraie place sera conquise.

Parmi les épreuves remarquables sur papier sec qui se trouvent exposées, nous citerons celles de M. Gautreau; une épreuve représentant la Porte de Saint-Malo, et faite par cet amateur, montre toute la finesse dont ce procédé est capable ; d'autres épreuves du même genre sont très-bien réussies, ainsi que celles de M. Bonnefond, qui a aussi fait de bien jolies épreuves.

M. Paul Delondre expose des études d'une parfaite réussite. Le choix des sites, l'effet, la couleur des épreuves, tout est réuni. Nous goûtons fort les épreuves de M. Paul Delondre, et nous avons, certes, beaucoup de partisans.

M. Aguado a mis à l'Exposition des études d'arbres on ne peut plus belles; il n'est certes pas possible de mieux réussir le papier sec, et les résultats obtenus par M. Aguado doivent décider en faveur de ce pauvre papier tous ceux qui douteraient encore de son excellence pour le paysage. Non-seulement sur papier, mais par tous les autres procédés, M. Aguado, qui est un des amateurs les plus distingués, réussit à faire les plus jolies épreuves.

Nous nous arrêterons encore devant des épreuves que nous voyons chaque jour et dont nous avons déjà

parlé; ce sont les épreuves de M. A. Civiale; nous avons retrouvé là, en partie, cette belle collection d'épreuves des Pyrénées, que nous ne pouvons nous lasser d'admirer ; nous le répétons encore, comme choix des vues, rien n'a mieux été compris; quant à la réussite, elle ne laisse rien à désirer.

La collection de M. Mailand étale aussi ses richesses à l'Exposition ; nous avons déjà parlé de ces vues, et comme études sur papier sec elles sont parfaites.

En terminant, n'oublions pas l'avenir de la photographie, c'est-à-dire la gravure; il suffit de voir les étonnants résultats de MM. Riffaut, Nègre, Lemercier, pour juger de suite de l'importance des procédés qui vont bientôt nous mettre à même de perpétuer, dans la suite des siècles, les images photographiques Honneur à ceux qui achèveront une œuvre si dignement commencée. N'oublions pas surtout M. Niepce de Saint-Victor, car la part qui lui revient dans tout cela est, à notre avis, la plus grande !

Nous nous arrêtons à regret; en vérité, notre examen est bien petit, mais mieux vaut peu que rien, surtout en pareille matière !

— Que dire en terminant ces causeries? Un mot sur le charme de la photographie comme souvenir des choses, des êtres aimés. Ainsi, quelle joie indicible de pouvoir chaque année, saisir les traits de son enfant, et plus tard, quand il a vingt ans, de lui montrer sa vie depuis son maillot. Que de portraits l'amitié n'a-t-elle pas fait photographier, et l'amour donc...

Quand la photographie n'aurait pour but que de perpétuer le souvenir des êtres aimés, elle serait sûre d'être immortelle !

OBJECTIF A VERRES COMBINÉS

RAPPORT A LA SOCIÉTÉ D'ENCOURAGEMENT

PAR

M. LE BARON SÉGUIER.

(11 mars 1840.)

« Les premières recherches pour fixer les images re-
cueillies dans la chambre obscure remontent à 1814 ;
elles appartiennent incontestablement à M. NIEPCE. Ce
fut en 1827 que, pour la première fois, M. NIEPCE, en-
traîné par un penchant irrésistible vers l'étude des
sciences physiques et chimiques, fut mis en relation
avec M. Daguerre, l'un des fondateurs du Diorama. Ce
peintre habile, dont les travaux de peinture à effet
avaient été tant et si souvent admirés, soit en France,
soit à l'étranger, poursuivait de son côté la fixation des
images de la chambre obscure.

« M. CHARLES-CHEVALIER, alors associé de M. VIN-
CENT CHEVALIER, son père, eut la très-heureuse pensée
de mettre en rapport deux personnes préoccupées des
mêmes recherches. Les résultats couronnés de succès,
rendus publics en 1839, furent le fruit commun de cette
féconde association. Vingt-cinq années se sont donc

écoulées depuis que des tentatives ont été faites pour fixer des images que nous croirions encore insaisissables, si la solution du problème ne nous donnait un formel démenti ; comment s'étonner alors que le fruit mûr de tant de méditations, que le curieux résultat de tant d'expériences, ne soient pas susceptibles de faciles perfectionnements?

« Un échantillon des images obtenues sur plaqué d'argent avait été remis, dès 1827, à M. CHARLES-CHEVALIER, par M. NIEPCE, qui, dès l'origine, s'efforçait de transporter sur métal, à l'aide de la lumière, les tailles des gravures. Cette épreuve est déposée aujourd'hui dans les archives de l'Institut, pour constater la priorité de la France à une invention dont l'honneur de la découverte était vivement revendiqué par nos voisins, alors que les procédés qui la constituent étaient encore complétement ignorés de tous.

« Les premières épreuves obtenues après la communication officielle des moyens photographiques de MM. NIEPCE et DAGUERRE, furent le fruit des essais de MM. CHARLES-CHEVALIER et RICHOUX (1). L'attention du premier était, comme nous venons de le dire, éveillée depuis longtemps, sur la possibilité d'une telle découverte... »

(1) Le docteur Fau était avec nous, et, quelques jours après, M. le docteur A. Donné venait voir le résultat de nos tentatives, constaté dans le feuilleton du *Journal des Débats*.

SOCIÉTÉ D'ENCOURAGEMENT

(Extrait du Rapport fait au nom d'une Commission spéciale, composée de MM. le baron SILVESTRE, AMÉDÉE DURAND, GAULTIER DE CLAUBRY, HERPIN, JOMARD, CHEVALLIER, PAYEN, GOURLIER, et baron A. SÉGUIER, rapporteur.)

(Séance du 23 mars 1842.)

« La simplification dans les procédés, sous le rapport de la commodité et de la sûreté des opérations, vous avait semblé devoir être provoquée par des récompenses en médailles. M. Charles-Chevalier, déjà plusieurs fois honoré de vos plus hautes récompenses, vous paraît encore CELUI QUI A LE MIEUX REMPLI, SOUS CE POINT DE VUE, LES CONDITIONS DE VOTRE PROGRAMME.

« Pour mettre la rémunération en proportion avec le service rendu, et conserver ainsi une très-utile gradation dans vos moyens d'encouragement, vous lui décernez en cette circonstance une médaille de platine : *la construction de ses objectifs à doubles verres à foyer variable, diminuant les aberrations de sphéricité, of-*

frant la possibilité de faire coïncider la grandeur de
l'image perçue avec l'étendue de la plaque qui la reçoit,
le rend digne de cette récompense.

« Les modèles d'appareils qu'il vous a présentés vous
ont paru d'une bonne disposition et d'une construction
très-soignée ; mais LES ÉTUDES DE M. CHARLES-CHEVA-
DIER SUR LA COMPOSITION DES OBJECTIFS, SES SUCCÈS EN
CE GENRE OBTENUS AVANT TOUS LES AUTRES, vous
paraissent constituer un progrès plus important. De tels
perfectionnements intéressent l'art photographique en
général, qui ne pourra probablement jamais se passer
de l'intermédiaire des objectifs pour la perception des
images. »

EXPOSITION UNIVERSELLE DE 1855

VIIᵉ Classe, page 431 du Rapport général.

CHARLES-CHEVALIER, Nº 1876, A PARIS (FRANCE).

« Nous avons dû comprendre M. CHARLES-CHEVALIER
parmi les constructeurs d'instruments d'optique, parce
que c'est la spécialité dans laquelle il a rendu les servi-
ces les plus incontestables ; mais l'exposition de cet ha-
bile constructeur prouve suffisamment qu'il ne s'y est
pas renfermé d'une manière exclusive. A côté de son
grand microscope, de son banc pour la diffraction, de
ses longues-vues et de ses objectifs pour la photogra-
phie, que l'un des premiers il a composé de deux verres

objectifs achromatiques accouplés, M. Charles-Cheva-
lier présente un baromètre d'observation, des boussoles
et des machines pneumatiques d'une exécution soignée.
Tous ces instruments portent des modifications nou-
velles et quelquefois heureuses, qui témoignent de l'ac-
tivité incessante de leur auteur. A ces mérites,
M. Charles-Chevalier joint celui d'avoir formé un grand
nombre d'élèves, dont les succès prouvent qu'ils ont ap-
pris à une bonne école l'art de travailler le verre.

« Le jury décerne à M. Charles-Chevalier une mé-
daille de première classe, pour l'ensemble de son expo-
sition. »

XXVIᵉ Classe, page 1234.

« Avant d'aborder la liste des récompenses accordées
par le jury, il est de notre devoir de rendre justice à
une classe d'exposants qui ne peuvent trouver place
ici, parce que leurs produits ressortent plus particuliè-
rement d'un autre jury, mais qui ont néanmoins con-
tribué pour beaucoup aux récents progrès de la photo-
graphie; il leur revient donc une part légitime du
succès de cette exposition; nous voulons parler des op-
ticiens, parmi lesquels nous citerons M. Charles-Che-
valier.

TABLE DES MATIÈRES

Paris. — Imp. de L. TINTERLIN et Cᵉ, rue Neuve-des-Bons-Enfants, 3.

Imprimé en France
FROC021937210120
23239FR00021B/341/P

9 782329 358550